一次讀懂

西洋繪畫史

解密 85 幅名畫，剖析 37 位巨匠，
全方位了解西洋繪畫的歷史

· 暢銷紀念版 ·

文星藝術大學準教授　田中久美子／監修

陳嫻若／翻譯

U0020567

前言

每當有人問我「西洋繪畫」的範圍從何時開始算起，指的又是地理上的哪個區域時，我都難以回答。

以栩栩如生的動物聞名於世的法國拉斯科洞窟壁畫，或是在土耳其新聞上絕對會被放大處理的聖索菲亞博物館馬賽克鑲嵌畫，都可以稱為西洋繪畫吧。

我們知道，短短的「西洋繪畫」四個字，跨越了非同尋常的時間和空間。

因此，本書設了年代的範圍，只介紹廣闊歐洲「十三世紀到二十世紀之間的畫作」。內容將從文藝復興這個藝術的巨大變革期的前夕，進入文藝復興，到矯飾主義、巴洛克時代、浪漫主義，以及在其後產生的新古典主義、印象派等畫派，最後再加上現代作品。當然，這七百年間誕生了多不勝數的西洋繪畫，因此，本書跨越時代和地域，將具代表性藝術家的經典作品全面介紹出來，讓讀者可以按照年代順序閱讀本書，西洋繪畫的變遷便一目了然了。

欣賞繪畫的方式有許多種。可以隨興欣賞喜歡的畫，亦可專注於風景畫或女子肖像等喜歡的主題。從繪畫中還可以學習到西洋的歷史。但是，只要學會「繪畫的基本欣賞方式」，就能更深入地了解作品和相關的一切。

什麼是基本欣賞方式呢？首先，就是欣賞整體的表現形式。譬如一幅畫是用什麼樣的技巧，畫家精研的是什麼技術，他用了什麼樣的色彩、線條和形體。還有，畫中可以看到具特色的人體或風景的表現方法嗎？

2

另外，繪畫常會有些典故，有時也隱含了畫家想傳達的訊息。舉例來說，手持蘋果的裸體女子，表現的是《舊約聖經》中違反上帝命令，為人類帶來罪惡的夏娃，我們了解「蘋果是夏娃的標誌」的典故，就能夠一眼看出這幅裸女像畫的是夏娃。

但是，最美女神維納斯的標誌，也是蘋果。所以，持蘋果的裸體女子也有可能是希臘神話中的維納斯了（雖然維納斯贏得的蘋果是黃金的）。繪畫的規則並不是死板不能變通，這一點也很有趣。

有些繪畫隱藏著更難解的意涵，那是將「愛」、「死」、「虛空」等抽象概念視覺化的繪畫。這種繪畫叫作「寓意畫」。當我們一一解讀繪畫中寄託於人物、事物的意義，畫家隱藏在繪畫背後的訊息才會浮現出來。

為了讓讀者更豐富、更深刻地體會繪畫，本書將會依作品特色，將重要的部分放大，仔細解說該幅畫「在畫些什麼」。讀完後，相信各位讀者一定能學習到「繪畫欣賞」的基本方法。本書在您今後走進美術館或展覽時，對於理解眼前畫作若能有任何幫助的話，將是筆者最大的榮幸。

田中久美子／文星藝術大學準教授

一次讀懂西洋繪畫史

第1章 ▽ 何謂西洋繪畫 ── 9

本書的使用方式 ── 8
前言 ── 2

西元前～十四世紀
西洋繪畫的源流 ── 10

十五世紀～十六世紀
美的大革命「文藝復興」 ── 12

十九世紀後半
印象派與其時代 ── 16

第2章 ▽ 美的躍動：文藝復興～巴洛克時代 ── 19

文藝復興人物相關圖 ── 20

喬托・迪龐多內／哀悼基督 ── 24

初期文藝復興（哥德式後期）
桑德羅・波提切利／維納斯的誕生 ── 26

盛期文藝復興

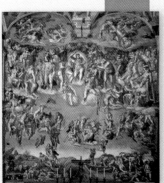

米開朗基羅
《最後的審判》
▶ 見第 34 頁

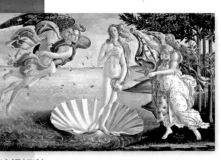

波提切利
《維納斯的誕生》　▶ 見第 29 頁

前浪漫主義	洛可可	十七世紀荷蘭繪畫		矯飾主義	盛期文藝復興（威尼斯畫派）	北方文藝復興	盛期文藝復興	後期文藝復興				
			巴洛克									
法蘭西斯科・哥雅／裸體瑪哈	安東尼・華鐸／發舟塞瑟島	約翰尼斯・維梅爾／倒牛奶的女人	林布蘭・范萊茵／沐浴的拔示巴	彼得・保羅・魯本斯／基督上十字架	米開朗基羅・梅里西・達・卡拉瓦喬／聖馬太蒙召喚	亞尼奧羅・布隆齊諾／維納斯和丘比特的寓言	提香・維伽略／聖母升天	阿布雷希特・杜勒／一五〇〇年的自畫像	楊・范艾克／阿爾諾非尼夫婦的婚禮	拉斐爾・聖齊奧／雅典學院	米開朗基羅・布奧納羅蒂／最後的審判	李奧納多・達文西／蒙娜麗莎（拉・喬康德）
72	68	64	60	58	54	50	48	46	42	38	34	30

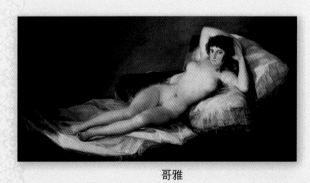

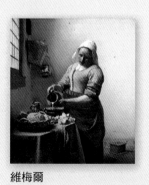

哥雅
《裸體瑪哈》 ▶ 見第 72 頁

維梅爾
《倒牛奶的女人》 ▶ 見第 64 頁

第3章 激盪的十九世紀，近代的名畫 —— 75

到印象派誕生時的人物相關圖 76

新古典主義
傑克・路易・大衛《蘇格拉底之死》 78

浪漫主義
多米尼克・安格爾《保羅與法蘭西斯卡》 82
尤金・德拉克洛瓦《自由領導人民》 86
約瑟夫・馬洛德・威廉・透納《雨、蒸氣、速度》 90

巴比松學派（寫實主義）
尚・法蘭索瓦・米勒《拾穗》 94

象徵主義
古斯塔夫・莫羅《顯靈》 98

拉斐爾前派
約翰・艾弗雷特・米萊《奧菲莉亞》 102

印象派
艾德華・馬奈《草地上的午餐》 106
奧古斯都・雷諾瓦《船上的午宴》 110

後印象派
克勞德・莫內《睡蓮・綠色和諧》 114
文森・梵谷《向日葵（15支）》 118

新印象主義（後印象派）
喬治・皮埃爾・秀拉《傑特島的星期天下午》 120

莫內
《睡蓮・綠色和諧》
▶ 見第 114 頁

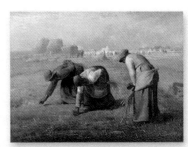

米勒
《拾穗》　▶ 見第 94 頁

第4章 自由奔放的廿世紀名畫

後印象派 — 保羅・高更《我們從何處來？我們是什麼？我們往何處去？》 … 124

新印象主義（後印象派） — 保羅・席涅克《紅色浮標》 … 126

後印象派 — 保羅・塞尚《有大松樹的聖維克多山》 … 128

象徵與表現主義 — 愛德華・孟克《吶喊》 … 130

讓・里奧・傑洛姆《皮格馬利翁與伽拉忒亞》 … 132

學院派繪畫 — 始於女神的裸女變遷史 … 136

第4章 自由奔放的廿世紀名畫 … 139

新藝術運動 — 古斯塔夫・克林姆《吻》 … 140

抽象主義 — 瓦西里・康丁斯基《構成第八號》 … 144

表現主義等 — 保羅・克利《塞尼西奧》 … 146

巴黎畫派 — 亞美迪歐・莫迪里安尼《穿黃毛衣的珍妮・海布特》 … 148

對照世界史的西洋繪畫史年表 … 150

主要參考文獻及圖片提供 … 155

檢索 … 156

康丁斯基
《構成第八號》 ▶ 見第 144 頁

孟克
《吶喊》 ▶ 見第 130 頁

本書的使用方式

本書將介紹37位著名畫家，每幅代表性作品會以2～四頁來解說。這裡就以《蒙娜麗莎》的四頁篇幅為例，說明每一頁的內容。

繪畫

`31`

畫家名

美術史上的位置
顯示畫家的活躍時期或畫派等。

文藝復興全盛時期

蒙娜麗莎（別稱 La Gioconda）

李奧納多・達文西 Leonardo Da Vinci
1503～1519年完成

本稱　油彩　77×53公分　巴黎羅浮宮

經過500年依然神祕難解的微笑

繪畫名

繪畫的資料
（製作年份、技法、顏料、繪畫的尺寸、收藏處）
有的作品製作年份眾說紛云，畫作的尺寸乃參考收藏處公開資料或各種資料。另外，收藏處乃以2014年8月時的資料為準。

`30`

繪畫解說

介紹畫作中人物的細節及祕密
本欄位為「名畫解析」，放大該畫作的細微部位，並加以詳細解說。

`33`

介紹另一幅作品
再介紹畫家的另一幅作品，或是隸屬同一畫派的名作。

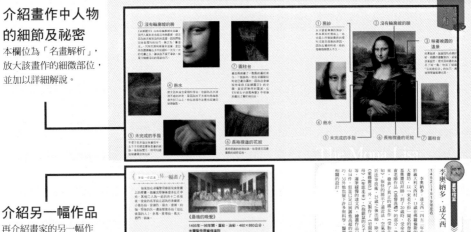

《最後的晚餐》
1495～98年間、濕壁、油彩、460×880公分
米蘭聖母恩寵維雅院

李奧納多・達文西
1452～1519年生

`32`

畫家檔案

何謂西洋繪畫

因為與基督教有著密切關係，西洋繪畫在歐洲各地逐漸發展。
它起源自古希臘、羅馬的壁畫及雕刻，
在與基督教的融合後，而有了文藝復興時期
乃至印象派時期等變遷。

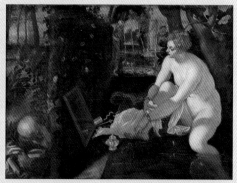

發跡於古代地中海地區

西洋繪畫的起源

西元前三十世紀左右，文明在地中海沿岸地區開始萌芽。之後誕生了模擬神的雕刻，不久後藝術與基督教融合並開始發展。

西洋繪畫的兩個開端

古代雕刻與基督教

西洋繪畫的起源需回溯到古希臘、羅馬時代。

自西元前七〇〇年後，古希臘產生了寫實表現神明的雕刻作品，那充滿動感的肉體之美，讓後來滅了希臘的羅馬人也為之著迷，創作和仿製了許多作品。那些作品成了後來藝術家的範本，大大影響了西洋繪畫史。

相對於雕刻，古希臘、羅馬時代的繪畫作品卻幾乎沒有保存下來，最多也只有繪製在建築上的壁畫和陶器而已。

其中一件，是西元七十九年掩埋在火山灰中的「龐貝壁畫」，從它以神話為題材的寫實人體表現，可以看出受到古希臘雕刻的影響。

基督教美術誕生於羅馬帝國時期。在羅馬的地下墓穴中，極具象徵性色調的葬禮美術應運而生。三一三年，基督教獲得正式承認，基督教藝術的發展也從地下變成公開，新建的教堂中有著裝飾畫、鑲嵌畫（參考左頁《創世紀圓頂》）、花窗玻璃、雕刻，並產生了與儀式有關的繪畫、工藝等。

安提阿的亞歷山卓斯
《米羅的維納斯》

西元前 2 世紀末，大理石，202 公分，巴黎羅浮宮美術館

1820 年在米洛斯島發現的古希臘雕刻。學者考據後認為她是希臘神話中的艾芙羅黛蒂，也就是維納斯像。

佚名
《綁架歐羅巴》

龐貝壁畫，約西元 1 世紀，拿坡里國立考古博物館

描繪希臘神話裡天神宙斯愛上腓尼基公主歐羅巴，意圖綁架她的故事。

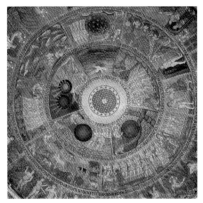

佚名
《創世紀圓頂》

西元 13 世紀，威尼斯聖馬可教堂

以聖靈化為白鴿現身的場景作為開端，以同心圓的方式描繪舊約聖經創世紀一章中「創造天地」的景象，鑲嵌畫形式最能代表拜占庭風格藝術。

拜占庭藝術與羅馬式藝術

中世紀的西洋美術有兩種面貌，一是源自古希臘、羅馬、以人為本的自然主義表現，另一種是來自凱爾特民族、日耳曼民族缺少人性的抽象性、裝飾性表現。

建都於君士坦丁堡（現在的伊斯坦堡）的東羅馬帝國，又稱拜占庭帝國，這裡蓬勃發展出拜占庭藝術，它繼承了古代傳統，吸收古亞洲、薩珊王朝的波斯藝術，形成東

方特有的基督教藝術，但在一四五三年，隨著東羅馬帝國被鄂圖曼帝國滅亡而終止。

西羅馬帝國在四七六年被日耳曼人攻陷而覆滅，日耳曼民族在西歐各地建國。基督教流傳西歐各國，與日耳曼民族抽象、裝飾藝術交融，展現出獨特的風格。這種風格到了十一世紀，形成了修道院內特有的羅馬式藝術。誇張的傾斜度、充滿幻想的浮雕，是它的精華所在。

接續而生的歌德式藝術，主要發展於都市的大教堂。裝飾大教堂的花窗玻璃是這個時期的特徵。城市文化發達，聖職人員和王公貴族，以及市民階級也都是推動藝術的一分子，雕刻和繪畫也變得更容易親近，轉變為自然主義的風格。

此外，我們也不能忘了以蛋彩技法畫成、可以搬運的木板畫（祭壇畫）。

藝術的「復興・重生」始於佛羅倫斯

美的大革命「文藝復興」

十五世紀初葉，興起了追求古代復興和重生的藝術運動——文藝復興。這個大變革期孕育達文西和米開朗基羅等巨匠，我們就來看看它的發展過程吧。

十三世紀末萌芽的文藝復興前夕

十五世紀初期，文藝復興運動從義大利發端，席捲了歐洲全境。

文藝復興（Renaissance）這個字意味著「復興・重生」，目的在於復興古希臘羅馬時代充滿人性的表現方式，特徵是寫實和肉感的人體表現、運用明暗法和透視法造成立體感等。而多彩的表現也使得「油畫」從十五世紀初開始大為普及。

文藝復興繪畫早在十三世紀末即已萌芽，地點在當時歐洲經濟的中心佛羅倫斯。當時，詩人但丁及許多藝術家都活躍於這個城市，而人們推崇為義大利繪畫祖師契馬布埃（Giovanni Cimabue），與繼承的學生喬托（Giotto di Bondone，見24頁），運用革新畫法攫取了民眾的心。畫家喬托被喻為「西洋繪畫之父」，以戲劇性且豐富人性的宗教畫，在繪畫史上投下漣漪。帕多瓦（Padova）的史格羅維尼禮拜堂（Scrovegni Chapel）壁畫，是他的最高傑作。

與佛羅倫斯同為大都會的西恩

©Mondadori/Aflo

喬托
《史格羅維尼禮拜堂壁畫》

帕多瓦的商人安利柯・史格羅維尼為了替惡名昭彰的高利貸父親贖罪，建立了史格羅維尼禮拜堂。他請到了文藝復興的始祖喬托來負責堂內的壁畫裝飾，而這面壁畫也成為他藝術成就的頂點。

納，出現了一群「西恩納派」的畫家，他們也成為文藝復興的先驅。

西恩納派創始人杜喬（Duccio di Buoninsegna）以纖細而富情感的裝飾，為宗教畫帶來了新風貌。

杜喬的弟子西蒙尼·馬蒂尼（Simone Martini）引進法國歌德風格，畫下優美的聖人像，活躍於義大利各地。

佛羅倫斯與西恩納為托斯卡尼省的兩大都市，同時也是推動文藝復興的重要鎮地。

天才們切磋琢磨
佛羅倫斯的黃金時期

為了讓喬托等畫家活躍的十三至十四世紀，與十五世紀後作一區別，前者稱之為「初期（Proto）文藝復興」，而後者則命名為「早期文藝復興」。

早期文藝復興的地點在佛羅倫斯，雕刻家多那太羅（Donatello）、

建築師布魯內萊斯基（Filippo Brunelleschi）與畫家馬薩喬（Masaccio），被稱為早期文藝復興的三巨頭。馬薩喬的《聖三位一體》乃是最先採用透視法的繪畫作品之一，有景深的描寫、古代風格的建造主題、強而有力的人物表現，正是文藝復興繪畫的精髓。

而在十五世紀中葉之後，進入文藝復興的全盛時期。從這時開始佛羅倫斯為梅迪奇家族所掌握，藝術活動及文化活動都受到該家族的庇護，可謂黃金時期。這個時代，

唯獨這個城市，天才雲集，使文藝復興走向最豐潤的時代。

天才之一的波提切利（Sandro Botticelli，見26頁），與梅迪奇家族關係深厚，在該家族的委託下，他畫出了《春》與《維納斯的誕生》等名作。達文西（見30頁）當時還是波提切利工作畫坊裡的後進。而米開朗基羅（見34頁）、拉斐爾（見38頁）等競爭對手，同一時期也都在佛羅倫斯。文藝復興全盛時期，是個巨匠們聚集如眾星，互相切磋琢磨的時代。

馬薩喬
《聖三位一體》

1426～1428年左右，佛羅倫斯福音聖母教堂

擅長立體描繪的馬薩喬在這幅畫表現父、子與聖靈的「三位一體」。背景的建築空間運用了透視法。

©PHOTOAISA/Aflo

在威尼斯蓬勃發展
鮮豔而重視感覺的作風

在佛羅倫斯興起的文藝復興傳播到各地，產生了新的藝術潮流。

靠著地中海貿易而繁榮的港市威尼斯，文藝復興的勃發更有凌駕佛羅倫斯的氣勢。

十五世紀，在藝術方面也來到了豐潤的時代。與追求理想人體表現和透視法的「佛羅倫斯畫派」相比，「威尼斯畫派」重視感覺更多於理論。最明顯的特徵，就是運用劇戲性的結構來表現華麗色彩和生動人體的作風。

十五世紀，活躍於威尼斯畫派初期的畫家有貝利尼（Giovanni Bellini）和安德列阿·曼帖那（Andrea Mantegna）。貝里尼一家經營工坊，培養出卡巴喬（Vittore Carpaccio）、喬久內（Giorgione）

等威尼斯畫派的後繼者。來自西西里的麥西納（Antonello da Messina）則將法蘭德斯藝術（油彩畫）的細密描寫引進威尼斯，而在義大利繪畫史上留下重要的一頁。

到了十六世紀，威尼斯畫派的象徵性畫作有喬久內《入睡的維納斯》（見138頁）、提香（Tiziano Vecellio）的《烏爾比諾的維納斯》（同頁）、丁托列托（Jacopo

丁托列托
《蘇珊娜與老人》
©Artothek/Aflo

1557年左右，維也納美術史博物館

豐滿女性的裸體充滿肉體美，是16世紀威尼斯畫派極具特色的一幅畫。

揭開時代之幕
傳說的比賽

也有人認為文藝復興始於1401年在佛羅倫斯舉辦的一場雕刻比賽，它要求參賽者以舊約聖經「以撒的犧牲」為主題，製作聖若望洗禮堂門扉的藍本。進入最後選拔的雕刻家是布魯內萊斯基和吉貝爾蒂（Lorenzo Ghiberti），結果由吉貝爾蒂勝出，實際上兩人無分軒輊，都接到製作委託，然而布魯內萊斯基後來退出。布魯內萊斯基是早期文藝復興的名建築家，也是三巨頭之一。他們兩人的作品，現在都收藏在佛羅倫斯巴傑羅美術館中。

菲利浦·布魯內萊斯基
《以撒的犧牲》

1401年，佛羅倫斯，巴傑羅美術館

羅倫佐·吉貝爾蒂
《以撒的犧牲》

1401年，佛羅倫斯，巴傑羅美術館

©The Bridgeman Art Library/Aflo

Comin）的《蘇珊娜與老人》等。

這些作品描繪的都是豐滿的裸女像。這種肉體美也是威尼斯畫派最大的特徵。

北方文藝復興與矯飾主義的出現

當十五世紀文藝復興在義大利花開並蒂之時，阿爾卑斯山以北的諸國，也醞釀出「法蘭德斯畫派」、「尼德蘭畫派」等細密又厚重的繪畫風格。我們一般稱之為「北方文藝復興」。

北方文藝復興的特色在於筆觸細膩入微，並且深具寓意，這樣的作品經常可見。尤其是范艾克（Van Eyck）兄弟和老彼得·布勒哲爾的諸多作品特別顯著。其他還誕生了許多革新派的畫家，像第一次描繪單獨自畫像的杜勒（Albrecht Dürer，見46頁），和第一次描繪單純風景畫的阿爾特多費（Albrecht Altdorfer）等。

另一方面，義大利在十六世紀進入了文藝復興晚期，不久流行起「矯飾主義」。矯飾主義指的是模仿文藝復興全盛時期大師的手法（maniera），追求更極致美感的表現。雖然優美，但呈不自然伸展的人體表現，是它的特色。

其中最具代表性的是在帕爾米賈尼諾（Francesco Parmigianino）或蓬托莫（Jacopo da Pontormo）筆下的宗教畫，畫中可見極度伸長，扭曲成S狀的人體（參照《長頸聖母》。隨著矯飾主義風潮的過去，歐洲繪畫界也從文藝復興轉變為巴洛克。

帕爾米賈尼諾
《長頸聖母》

©Mondadori/Aflo

1535年左右，佛羅倫斯烏菲茲美術館

聖母的長頸與嬰兒耶穌伸長的身體，都是矯飾主義特徵「人體拉長」十分顯著的作品。

印象派與其時代

對古典及權威主義學院的反抗

十九世紀後期，法國出現了一群藝術家舉起造反大旗，挑戰重視古典繪畫規範的學院。我們就來介紹莫內領頭的「印象派」及其相關畫派。

挑戰學院的反骨

馬奈

十七世紀出現了講究戲劇化表現、誇張明暗對比的巴洛克風格，而十八世紀，華麗而纖細的洛可可風格，在貴族間大放異彩。到了十九世紀後半，法國產生了另一個畫派——印象派，它不但在西洋繪畫史上十分重要，甚至為世界的藝術史帶來了巨大的變革。

印象派誕生的背景是十八世紀末期的工業革命和法國大革命。當

時的法國正走向近代化，市民要求改革的聲浪不斷高漲，年輕畫家們企圖反抗皇家藝術學院的新古典主義。

新古典主義厭惡過剩的巴洛克或洛可可，主張回歸以古代希臘羅馬美術為依歸的文藝復興風格。

當時的法國，藝術作品必須在經學院審查合格的沙龍展（官展）推出，才具有價值。當時學院推崇新古典主義以流暢筆觸描繪的歷史畫或宗教畫，而將風景畫或風俗畫視為下品，甚至不列為評價的對

象。

這時候，有位畫家不斷反抗權威主義，向沙龍展挑戰，他就是馬奈（見106頁），他在《草地上的午餐》、《奧林匹亞》中，描繪當時視為禁忌的女人裸體，掀起了一大波瀾。沒有多久，許多志同道合的年輕畫家也都聚集到馬奈身邊，這些畫家打開了通往印象派的新時代大門。

在年輕畫家主導下
開始的印象派展覽會

一八六○年代，匯集到馬奈畫室的畫家，有莫內（見114頁）、雷諾瓦（見110頁）、塞尚（見128頁）等。他們對墨守成規、依然故我的沙龍展感到灰心，於一八七四年舉辦了自己的聯展。後來，被稱之為「印象派展」，連同這一次，一共舉辦了八次。

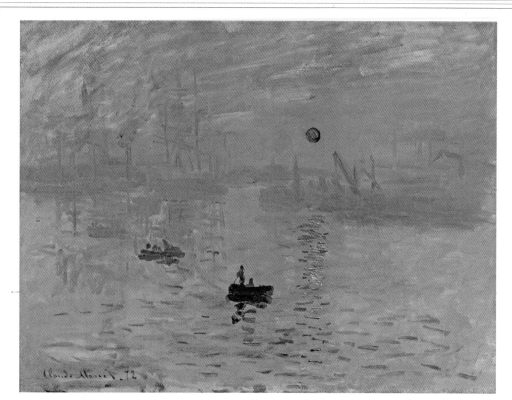

1872年，巴黎瑪摩丹美術館

莫內描繪兒時居住過的勒・阿弗爾港的景象。
1874年在第一屆印象派畫展中展出，但遭到
路易・盧洛瓦嚴厲的批評。

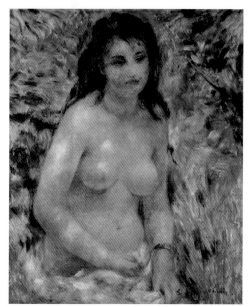

奧古斯都・雷諾瓦
《陽光中的裸婦》

1875～1876年，巴黎奧賽美術館

第二屆印象派展展出的作品。模特兒安娜・盧布夫
相當於印象派的繆思。

在第一屆展覽會上展出的莫內《印象・日出》，也成了「印象派」稱呼的由來。評論家路易・盧洛瓦對這幅畫批評道「這是印象主義者的展覽會」，言下之意是「展出的都是些不完整的作品」，在當時，「印象派」的稱呼在人們眼中，有否定的意味。

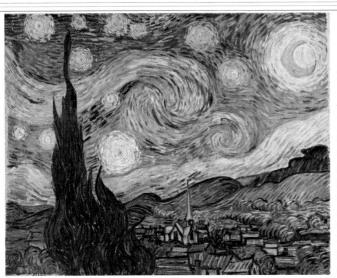

文森·梵谷
《星夜》

1889年，美國紐約現代美術館

1890年，對才37歲便自戕、英年早逝的梵谷來說，這算是他晚年的作品之一。結束在亞爾不滿一年的生活之後，在聖雷米精神病院療養時，梵谷憑著記憶和創造力畫出這幅作品，有人解釋前景的杉樹是死亡的象徵。

©The Bridgeman Art Library/Aflo

連結廿世紀繪畫的
後印象派表現法

以往的繪畫多著眼在人物的描寫，相對而言，印象派畫家們多傾力於表現風景中移動的光和顏色。

為了重現陽光傾注大地的鮮明及水的光波，他們不混合顏料，並且用粗獷的筆法編織出「破碎的筆觸」（disconnected brush strokes）。當初成為眾矢之的的新派繪畫，漸漸為人們所認同，成為美術界的新潮流。

此外，像竇加、貝爾特·莫里索（Berthe Morisot）、卡玉博特（Gustave Caillebotte）等也都是印象派的成員。

進入一八八〇年代，印象派展成員的聚合力漸漸衰弱，各自追求不同的表現方法。於是在一八八六年，最後一次第八屆印象派展中，出現了超出印象派框架的作品。

其中之一是秀拉（Georges-Pierre Seurat）的《傑特島的星期天下午》（見120頁）。這幅畫依據最新的色彩理論，使用點描法將無數小色點鋪陳在整張畫布上，提高明度。這個劃時代的畫法，也使得秀拉和他的後繼者席涅克（見126頁）被稱為「新印象主義」（新印象派）。

而明確成為後印象派的畫家則是塞尚（見128頁）、梵谷（見118頁）、高更（見124頁）。他們都是第一批向印象派學習，又摸索出超越印象派畫法的畫家。

其中，塞尚會對物件作幾何學分解，從多角度視點來描繪，創造出嶄新的表現法。他的作品對畢卡索（見150頁）造成莫大的影響，成為廿世紀立體派的原動力。

美的躍動

文藝復興～巴洛克時代

15世紀初在佛羅倫斯萌芽的文藝復興，
成就了米開朗基羅、拉斐爾等大師。
我們繼續來看看從16世紀末開始的林布蘭、
魯本斯代表的巴洛克繪畫吧。

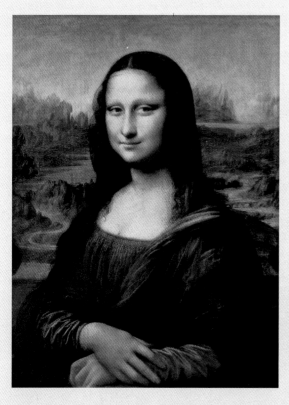

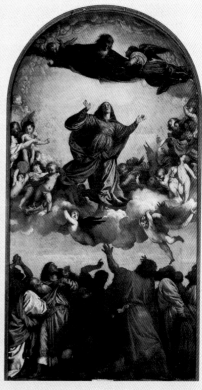

文藝復興
人物相關圖

文藝復興從 13 世紀末萌芽，15 世紀末葉在西歐各國蓬勃發展。我們來看看初期文藝復興、早期文藝復興、盛期文藝復興、後期文藝復興四個時期，與在周邊發展出來的北方文藝復興、西恩納派、威尼斯派、矯飾主義的主要人物關係。

※《 》內為作品名稱

——— 師徒	——— 對立或對手	——— 朋友‧熟人
——— 影響	——— 贊助者	——— 親子‧兄弟
--- 合作關係	-·-·- 指定‧指導	

北方文藝復興

楊‧范艾克
1390 年-1440 / 41 年左右
畫家。作品廣泛成為文藝復興時代藝術家的範本。《阿爾諾費尼夫妻肖像》

羅希爾‧范德魏登
1399 / 1400 年左右-1464 年
畫家，善長細密的描寫與豐富的情感表現。《基督下十字架》

漢斯‧梅姆林
1430 / 40 年左右-1494 年
畫家。范德魏登的後繼者。《真實之愛的寓意》

早期文藝復興

科西莫‧德‧梅迪奇
1389 年-1464 年
從銀行家轉為政治家，治理佛羅倫斯。

初期文藝復興

喬托‧迪龐多內
1266 年左右-1337 年
畫家。有文藝復興之父之稱。史格羅維尼禮拜堂中的濕壁畫最為有名。

但丁‧阿利吉耶里
1265 年-1321 年
詩人。將初戀貝德麗采描寫成女神。《神曲》

弗朗切斯科‧佩脫拉克
1304 年-1374 年
詩人。人文學者，義大利人文學的開拓者。《歌本》

契馬布埃
1240 / 50 年左右-1302 年左右
畫家，相當於喬托的老師。《寶座聖母像》

喬凡尼‧薄伽丘
1313 年-1375 年
文學家、詩人。

西恩納派

西蒙尼‧馬蒂尼
1284 年左右-1344 年
畫家。亞維農教皇廳的宮廷畫家。

伯多祿‧洛倫采蒂
1280-85 年左右-1348 年左右
畫家。安布羅喬的哥哥。對弟弟的畫風影響甚大。《聖母誕生》

兄弟

安布羅喬‧洛倫采蒂
1290 年左右-1348 年
畫家。為西恩納派引進自然主義。《好政府與壞政府的諷喻》

杜喬‧迪博尼塞尼亞
1255 / 60 年左右-1319 年左右
畫家。西恩納派之父，也是文藝復興的先驅。《莊嚴的聖母》

査理五世
1500 年-1558 年
神聖羅馬帝國皇帝。杜勒的庇護者。

係

法蘭索瓦一世
（法國）
1494 年-1547 年
法蘭西國王。被喻為法蘭西文藝復興之父

德西德里烏斯·伊拉斯謨
1466 / 69 年-1536 年
神學家，對宗教改革造成莫大影響。《愚人頌》

馬克西米利安一世
1459 年-1519 年

神聖羅馬帝國皇帝。來自哈布斯堡家族，對杜勒尤其欣賞。

亨利八世
1491 年-1547 年
英格蘭王。與教皇對立，成立英國國教會。

依納爵·羅耀拉
1491 年-1556 年
宗教家。軍人出身，因為療養身體，領悟自我犧牲的精神，創設耶穌會。

馬丁·路德
1483 年-1546 年
神學家。宗教改革中心人物。他的思想也對文藝復興產生極大的影響。

老魯卡斯·克拉納赫
1472 年-1553 年
畫家。留下朋友路德及其家人的肖像畫與性感的裸女像。《巴利斯的審判》

阿布雷希特·杜勒
1471 年-1528 年
畫家。版畫家。受到馬克西米利安一世的庇護。《1500 年的自畫像》

小漢斯·霍爾班
1497 年-1543 年
畫家。成為隨侍亨利八世的肖像畫家，為英國肖像畫奠下基礎。《使節》

阿布雷希特·阿爾特多費
1480 年左右-1538 年
畫家。受克拉納赫的影響甚巨，《亞歷山大之戰》

漢斯·巴爾東·格里恩
1484 / 85 年左右-1545 年
畫家。木版畫家。在杜勒的畫坊學習過。《騎士、少女與死亡》

老彼得·布勒哲爾
1525 / 30 年左右-1569 年
畫家。追求自然與人類的共生，對比式的描繪農民的姿態與大自然。《農民的婚禮》

耶羅尼米斯·波希
1450 年左右-1516 年
畫家。特徵是獨特的世界觀裡有著惡魔的要素。《人間樂園》

馬蒂亞斯·格呂內瓦爾德
1470 年 / 75 年-1528 年
畫家。畫風保留著濃厚歌德晚期的特色。以伊森海姆祭壇畫聞名。《磔刑》

安格蘭·卡爾東（法蘭西）
1415 年-1466 年
畫家。作品數量雖少，但畫風極具個性，將寫實性與優美融合為一。《哀悼基督》

A
B
C
D
E
F
G

馬索利諾·達帕尼卡雷
1383 年左右-1447 年左右
畫家。與馬薩喬共同參與布蘭卡契禮拜堂的裝飾。《樂園的亞當與夏娃》

盧卡·德拉·羅比亞
1400 年左右-1482 年
雕刻家。運用粘土的新技巧，大受歡迎。《蘋果的聖母子》

菲利浦·布魯內萊斯基
1377 年-1446 年
雕刻家、建築家。早期文藝復興的主導者，與多那太羅、馬薩喬交情匪淺。《以撒的祭祀》

馬薩喬
1401 年-1428 年左右
畫家。推出繪畫上的文藝復興模式，影響了許多藝術家。《失樂園》

多納特·多那太羅
1386 年-1466 年
雕刻家。將透視法等繪畫要素導入雕刻。《友弟德與何樂弗尼》

洛倫佐·吉貝爾蒂
1378 年-1455 年
雕刻家。布魯內萊斯基的勁敵。自畫坊培養出多位後繼者。《天國之門》

保羅·烏切羅
1397 年-1475 年
畫家。因一心投入透視法而馳名。《挪亞的大洪水》

米開羅佐·迪巴多羅米歐
1396 年-1472 年
建築家。與多那太羅共同經營畫坊。「梅迪奇－里卡迪宮」

弗拉·安傑利科
1400 年左右-1455 年
畫家。名字用了意味「天使」的暱稱。《聖母戴冠》

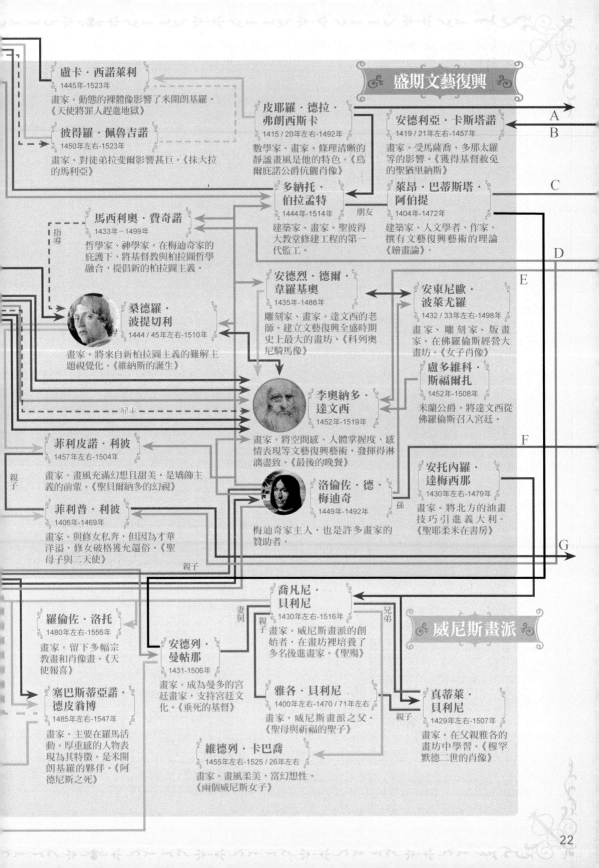

盧卡·西諾萊利
1445年-1523年
畫家。動態的裸體像影響了米開朗基羅。《天使將罪人趕進地獄》

彼得羅·佩魯吉諾
1450年左右-1523年
畫家。對徒弟拉斐爾影響甚巨。《抹大拉的馬利亞》

皮耶羅·德拉·弗朗西斯卡
1415/20年左右-1492年
數學家、畫家。條理清晰的靜謐畫風是他的特色。《烏爾庇諾公爵伉儷肖像》

安德利亞·卡斯塔諾
1419/21年左右-1457年
畫家。受馬薩喬、多那太羅等的影響。《獲得基督救免的聖猶里納斯》

A
B

多納托·伯拉孟特
1444年-1514年
建築家、畫家。聖彼得大教堂修建工程的第一代監工。

朋友

萊昂·巴蒂斯塔·阿伯提
1404年-1472年
建築家、人文學者、作家。撰有文藝復興藝術的理論《繪畫論》。

C

馬西利奧·費奇諾
1433年-1499年
哲學家、神學家。在梅迪奇家的庇護下，將基督教與柏拉圖哲學融合，提倡新的柏拉圖主義。

指導

安德烈·德爾·韋羅基奧
1435年-1488年
雕刻家、畫家。達文西的老師。建立文藝復興全盛時期史上最大的畫坊。《科列奧尼騎馬像》

安東尼歐·波萊尤羅
1432/33年左右-1498年
畫家、雕刻家、版畫家。在佛羅倫斯經營大畫坊。《女子肖像》

D
E

桑德羅·波提切利
1444/45年左右-1510年
畫家。將來自新柏拉圖主義的難解主題視覺化。《維納斯的誕生》

盧多維科·斯福爾扎
1452年-1508年
米蘭公爵。將達文西從佛羅倫斯召入宮廷。

李奧納多·達文西
1452年-1519年
畫家。將空間感、人體掌握度、感情表現等文藝復興藝術，發揮得淋漓盡致。《最後的晚餐》

F

菲利皮諾·利彼
1457年左右-1504年
畫家。畫風充滿幻想且甜美，是矯飾主義的前輩。《聖貝爾納多的幻視》

親子

洛倫佐·德·梅迪奇
1449年-1492年
梅迪奇家主人，也是許多畫家的贊助者。

孫

安托內羅·達梅西那
1430年左右-1479年
畫家。將北方的油畫技巧引進義大利。《聖耶柔米在書房》

G

菲利普·利彼
1406年-1469年
畫家。與修女私奔，但因為才華洋溢，修女破格獲允還俗。《聖母子與二天使》

親子

喬凡尼·貝利尼
1430年左右-1516年
畫家。威尼斯畫派的創始者，在畫坊裡培養了多名後進畫家。《聖殤》

妻舅
親子
兄弟

羅倫佐·洛托
1480年左右-1556年
畫家。留下多幅宗教畫和肖像畫。《天使報喜》

安德列·曼帖那
1431-1506年
畫家。成為曼多的宮廷畫家，支持宮廷文化。《垂死的基督》

塞巴斯蒂亞諾·德皮翁博
1485年左右-1547年
畫家。主要在羅馬活動。厚重感的人物表現為其特徵，是米開朗基羅的夥伴。《阿德尼斯之死》

雅各·貝利尼
1400年左右-1470/71年左右
畫家。威尼斯畫派之父。《聖母與祈福的聖子》

真蒂萊·貝利尼
1429年左右-1507年
畫家。在父親雅各的畫坊中學習。《穆罕默德二世的肖像》

親子

維德列·卡巴喬
1455年左右-1525/26年左右
畫家，畫風柔美，富幻想性。《兩個威尼斯女子》

22

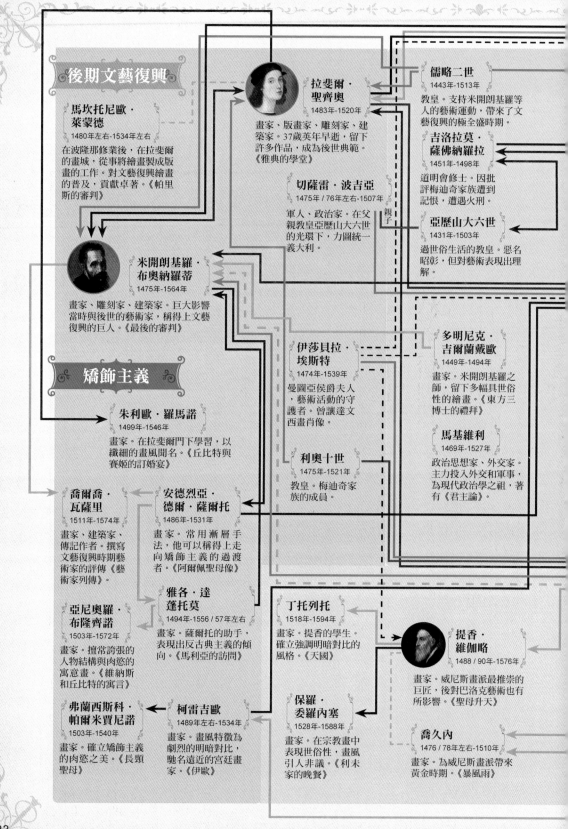

後期文藝復興

馬坎托尼歐‧萊蒙德
1480年左右-1534年左右

在波隆那修業後，在拉斐爾的畫城，從事將繪畫製成版畫的工作。對文藝復興繪畫的普及，貢獻卓著。《帕里斯的審判》

拉斐爾‧聖齊奧
1483年-1520年

畫家、版畫家、雕刻家、建築家。37歲英年早逝，留下許多作品，成為後世典範。《雅典的學堂》

儒略二世
1443年-1513年

教皇。支持米開朗基羅等人的藝術運動，帶來了文藝復興的極全盛時期。

吉洛拉莫‧薩佛納羅拉
1451年-1498年

道明會修士。因批評梅迪奇家族遭到記恨，遭遇火刑。

切薩雷‧波吉亞
1475/76年左右-1507年

軍人、政治家。在父親教皇亞歷山大六世的光環下，力圖統一義大利。

亞歷山大六世
1431年-1503年

過世俗生活的教皇。惡名昭彰，但對藝術表現出理解。

米開朗基羅‧布奧納羅蒂
1475年-1564年

畫家、雕刻家、建築家。巨大影響當時與後世的藝術家，稱得上文藝復興的巨人。《最後的審判》

親子

多明尼克‧吉爾蘭戴歐
1449年-1494年

畫家。米開朗基羅之師，留下多幅具世俗性的繪畫。《東方三博士的禮拜》

矯飾主義

朱利歐‧羅馬諾
1499年-1546年

畫家。在拉斐爾門下學習，以纖細的畫風聞名。《丘比特與賽姬的訂婚宴》

伊莎貝拉‧埃斯特
1474年-1539年

曼圖亞侯爵夫人，藝術活動的守護者。曾讓達文西畫肖像。

馬基維利
1469年-1527年

政治思想家、外交家。主力投入外交和軍事，為現代政治學之祖，著有《君主論》。

喬爾喬‧瓦薩里
1511年-1574年

畫家、建築家、傳記作者。撰寫文藝復興時期藝術家的評傳《藝術家列傳》。

安德烈亞‧德爾‧薩爾托
1486年-1531年

畫家。常用漸層手法，他可以稱得上走向矯飾主義的過渡者。《阿爾佩聖母像》

利奧十世
1475年-1521年

教皇。梅迪奇家族的成員。

亞尼奧羅‧布隆齊諾
1503年-1572年

畫家。擅常誇張的人物結構與肉慾的寓意畫。《維納斯和丘比特的寓言》

雅各‧達蓬托莫
1494年-1556/57年左右

畫家。薩爾托的助手，表現出反古典主義的傾向。《馬利亞的訪問》

丁托列托
1518年-1594年

畫家。提香的學生。確立強調明暗對比的風格。《天國》

提香‧維伽略
1488/90年-1576年

畫家。威尼斯畫派最推崇的巨匠，後對巴洛克藝術也有所影響。《聖母升天》

弗蘭西斯科‧帕爾米賈尼諾
1503年-1540年

畫家。確立矯飾主義的肉慾之美。《長頸聖母》

柯雷吉歐
1489年左右-1534年

畫家。畫風特徵為劇烈的明暗對比，馳名遠近的宮廷畫家。《伊歐》

保羅‧委羅內塞
1528年-1588年

畫家。在宗教畫中表現世俗性，畫風引人非議。《利未家的晚餐》

喬久內
1476/78年左右-1510年

畫家。為威尼斯畫派帶來黃金時期。《暴風雨》

表現人類內心表現的悲慟故事

哀悼基督

喬托‧迪龐多內 Giotto di Bondone

1304～1306年前後，濕壁畫，200×185公分，
義大利帕多瓦史格羅維尼禮拜堂

畫中洋溢著
對耶穌死去的悲傷

史格羅維尼禮拜堂，是帕多瓦富商安利柯‧史格羅維尼為了替放高利貸的父親贖罪而興建。堂內裝飾的多幅壁畫，是文藝復興初期舵手喬托的巔峰時期作品，為十四世紀的義大利繪畫文化拉開了序幕。

禮拜堂壁面連續的濕壁畫，由

分割成上下四段的三十七個場景構成。分配到北牆第三段的《哀悼基督》，是共二十五個場景的「基督傳」第二十一段故事。這也是史格羅維尼禮拜堂名氣最高、也最令人感動的壁畫。

這一景描繪人們圍繞在從十字架放下來的耶穌基督身旁，為他悲嘆的一幕。聖母瑪利亞抱著耶穌，表情悲痛地凝視著他。跪在耶穌腳

邊的是抹大拉的馬利亞。她捧著耶穌的腳，像是癱坐在地，又像是努力忍著悲傷。畫面中央，張開雙臂、激動痛哭的是耶穌疼愛的弟子約翰。此外，在空中來回飛翔的天使，也以誇張的動作表現出強烈的悲傷。背景岩山上聳立著枯木，則象徵了死亡。

喬托藉由這幅畫，達成了前所未有的人性內心表現，從他對空間的感性中，也可以看到喬托的突破。《哀悼基督》的景深表現儘管薄弱，卻擁有很好的空間感。每個人物都有著豐富的肢體表現。尤其吸引人的是前景背對坐著的人物，他們將觀者的視線引導到畫中，一個充滿哀傷的悲慟故事在我們的眼前上演。

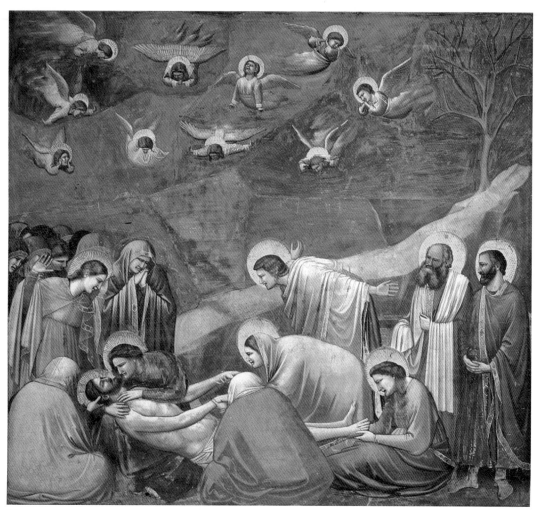

©The Bridgeman Art Library/Aflo

喬托・迪龐多內

1266左右～1337年

義大利畫家、雕刻家、建築家，主要在佛羅倫斯活動。傳說他是契馬布埃的弟子，契馬布埃是歌德時期引向文藝復興的推手，而喬托吸收了卡瓦利尼等羅馬風格藝術，展開了革新的藝術活動，預示文藝復興的到來，堪稱文藝復興之父。

他的作品（雖然尚有爭議）有一二九〇年代阿西西地方的聖弗蘭契斯柯教堂的壁畫、一三〇四至一三〇六年帕多瓦史格羅維尼禮拜堂的壁畫、佛羅倫斯諸聖教堂的《莊嚴聖母》祭壇畫、聖克羅契教堂的壁畫等。建築作品則有佛羅倫斯聖母百花聖殿（Cattedrale di Santa Maria del Fiore）的鐘塔。

誕生於海上的裸體「愛與美女神」

桑德羅・波提切利 Sandro Botticelli

維納斯的誕生

約1485年，蛋彩，畫布，173×279公分，佛羅倫斯烏菲茲美術館

©The Bridgeman Art Library/Aflo

在文藝復興時期
復活的裸女像

維納斯是希臘神話中愛與美女神阿芙柔黛蒂的英文名字，羅馬的拉丁語稱她為維納斯。有關她的戀愛傳說不勝枚舉，有時花心，有時追著美少年跑，但同時她也是充滿性魅力的絕世美女。因此許多描繪美麗裸體的藝術作品都會將她當作主題，很受歡迎。

裸體表現的起源要回溯到西元前四世紀末。留存至今的《克尼度斯城的阿芙柔黛蒂》等雕刻作品，都是單腳彎曲，把身體扭成S形，採「對置」（contrapposto）的姿勢。到了中世紀基督教時期，對性的道德觀點轉趨保守，所以人們對裸女像也敬而遠之。

美麗的裸體在十五世紀文藝復興時期又回來了。人們主張不再以教會為中心，應該回歸古希臘和羅

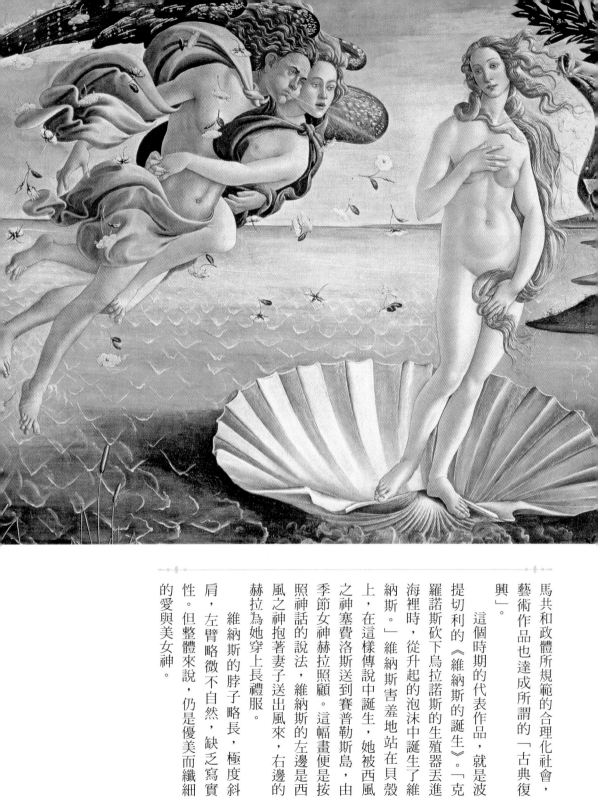

馬共和政體所規範的合理化社會，藝術作品也達成所謂的「古典復興」。

這個時期的代表作品，就是波提切利的《維納斯的誕生》。「克羅諾斯砍下烏拉諾斯的生殖器丟進海裡時，從升起的泡沫中誕生了維納斯。」維納斯害羞地站在貝殼上，在這樣傳說中誕生，她被西風之神塞費洛斯送到賽普勒斯島，由季節女神赫拉照顧。這幅畫便是按照神話的說法，維納斯的左邊是西風之神抱著妻子送出風來，右邊的赫拉為她穿上長禮服。

維納斯的脖子略長，極度斜肩，左臂略微不自然，缺乏寫實性。但整體來說，仍是優美而纖細的愛與美女神。

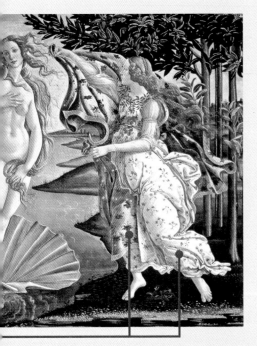

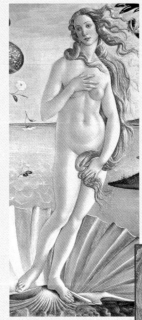

① 害羞的維納斯

以手遮胸，以長髮藏住陰部的姿態，顯示出受到古希臘、羅馬時代（古代雕刻）的影響，《克尼度斯城的阿芙柔黛蒂》也是曲起單腳，扭動腰肢呈 S 形「對置」姿勢。

普拉克西特列斯（羅馬時代的仿製品）
《克尼度斯城的阿芙柔黛蒂》，佚名

西元前 4 世紀中葉，梵蒂岡美術館
一般認為這作品有真實的模特兒，原作已亡佚，右圖是羅馬時代摹刻的作品之一。

畫家檔案

桑德羅・波提切利

1444／1445～1510年

波提切利在義大利語中是小酒桶的意思，原本是為他肥胖的哥哥所取的綽號。他的本名是亞歷桑德羅・馬利安諾・菲力佩皮。波提切利出生於佛羅倫斯，約二十歲時開始，在以《聖母子與二天使》聞名的菲利波・利比的畫坊，修習了三年。

他很快受到賞識，接到梅迪奇家族多幅畫作的訂單，因而創作出《維納斯的誕生》、《春》等傑作。一四九四年，梅迪奇家失勢，被逐出佛羅倫斯，掌權者轉變為修道士薩佛納羅拉，波提切利的畫風也從之前的抒情世界觀陡然一變，開始畫些神祕性作品。

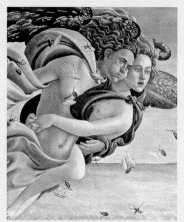

② 西風塞費洛斯與妻子芙蘿拉

吹出氣息將女神送到岸邊的是西風塞費洛斯。他用左手攬住的是愛妻花之女神芙蘿拉。她一面吹著溫柔的風，同時一面撒出維納斯的聖花——玫瑰。

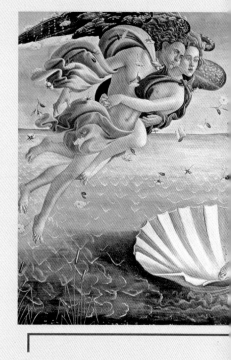

③ 女神赫拉

在岸邊金蘋果樹園旁迎接維納斯的是季節女神赫拉。赫拉掛在身上的花環，是維納斯的聖樹——混合著藍色的暗綠色桃金孃。纏在腰間的粉紅玫瑰，與波提切利另一幅代表作《春》（Primavera）中所描繪的花朵，似乎是同一種花。

④ 春天的花

赫拉的長裙和她拿給維納斯穿的晚禮服上，畫了雛菊、櫻草、矢車菊等吻合「誕生」（生命的氣息）主題的「春天花朵」。維納斯藉赫拉之手著裝打扮，暗示她即將上升到眾神居住的奧林匹斯山。

更進一步認識 **另**一幅畫！

這幅畫參加了梅迪奇家的沙龍展，充滿寓意而難解的作品，非常有波提切利的風格。中央的女子可能是維納斯，但隆起的腹部又讓人聯想到懷著耶穌的馬利亞。畫面左側的三位女子是象徵愛、貞潔、美的「三美神」。維納斯的正上方，「盲目的丘比特」將箭頭對準了「貞潔」。畫面右側，春之女神普麗馬維拉撒出愛之花「玫瑰」，花之女神芙蘿拉被西風吹拂催促著快點開花。

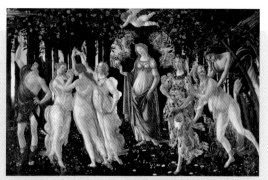

©The Bridgeman Art Library/Aflo

《春》

1482 年左右，木板、蛋彩，203×314 公分，佛羅倫斯烏菲茲美術館

經過五○○年依然神祕難解的微笑

蒙娜麗莎（拉・喬康德）

李奧納多・達文西 Leonardo Da Vinci

1503～1515年左右，木板、油彩，77×53公分，巴黎羅浮宮

為表現母愛不斷修改的未完成之作

全世界最有名的繪畫《蒙娜麗莎》，如各位所知，作者是李奧納多・達文西。他在軍事、都市計畫、天文學、解剖學……等多方面都有所成就，人們稱讚他是個萬能天才。

這位天才直到晚年臨終之際，都還在修改《蒙娜麗莎》。當時的繪畫是有人委託，才會下筆繪製。這幅畫是在一五○三年，領導佛羅倫斯的纖維業大亨弗蘭契斯卡・迪爾・喬康德委託的。在那個時代，只要失去委託人，就會停下畫筆將作品毀棄，但是，達文西不但沒有交貨的跡象，甚至還保留著作品，修改增筆長達十年以上。從這裡，我們看到畫家對本作有著異常的執著。為什麼呢？

有關於畫中人的身分還有一段經緯，長久以來模特兒的身分一直不詳。因此，羅浮宮只簡單標示著「La Gioconda」（喬康德家的肖像）。近年才證實肖像人物是弗蘭契斯卡的妻子麗莎・迪爾・喬康德，因而現在美術館又附上「貴婦人麗莎」的字樣。

附帶一提，達文西從小並沒有嘗到母愛的滋味。擔任公證人的父親與身分有別的佃農之女卡德莉娜相戀，卻無法結婚。所以達文西是由繼母養大的，並沒有和卡德莉娜一起生活。

所以她就是「蒙娜麗莎」了。後人認為，他對母親一直懷著孺慕之情，因而將他想像所得的母愛，表現在喬康德夫人身上。原來應為喬康德的肖像，不知不覺變成了母親的神態。

十九世紀詩人泰奧菲爾・戈提耶曾盛讚達文西的《蒙娜麗莎》，說「就像是露出神祕微笑的美麗獅身人面像」。

《蒙娜麗莎》吸引人的不只是繪畫本身的美，它的謎也是魅力之一。

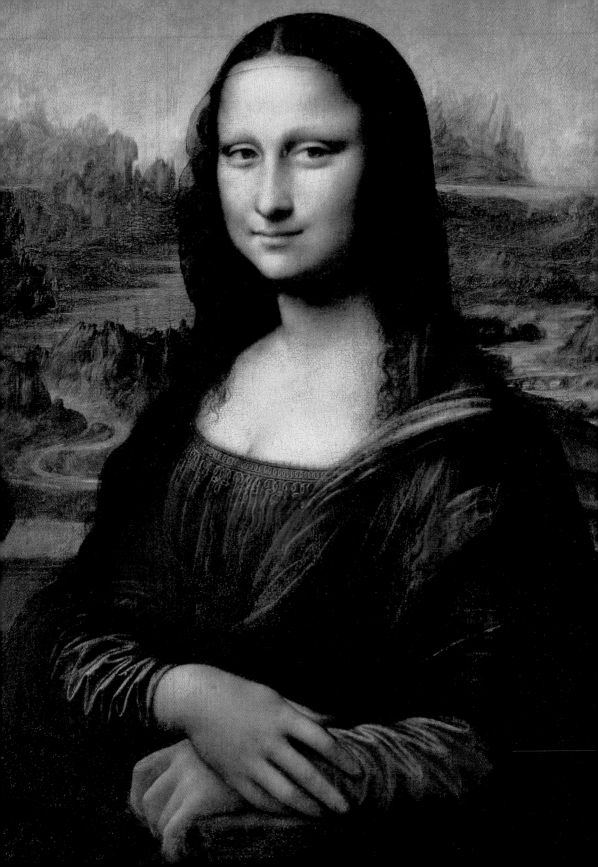

① 黑紗

女子披著薄薄的黑紗，原本是用於喪服上，這也是人們懷疑最終的模特兒是其母親的原因。因為在畫的時候，他的母親剛剛喪夫不久。

② 沒有輪廓線的臉

③ 映著晚霞的遠景

風景越遠，越會因為光線折射，而顯得朦朧發白，或是混著藍色。達文西如實地表現了這一點，他用了號稱「大氣透視法」的技巧，將這個理論進至完美。

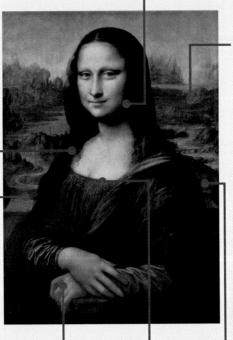

④ 熱水

⑤ 未完成的手指

⑥ 長袍襟邊的花紋

⑦ 圓柱台

The Mona Lisa

畫家檔案

李奧納多・達文西

1452～1519年左右

李奧納多・達文西一四五二年生於義大利文西村。十三歲在佛羅倫斯的大畫坊——以「來者不拒」聞名的韋羅基奧畫坊拜師。到了二十歲時，受命負責老師作品《基督洗禮》的部分。後來，發表了真正的處女作《天使報喜》，很快的展示了透視法、大氣透視法等技術。二十五歲之後出師，除了《蒙娜麗莎》外，又製作了《岩間聖母》、《聖耶柔米》、《抱銀鼠的女子》等。運筆緩慢的達文西，繪畫作品只有十四件，但是已足以展露他高超的技巧。另外他也留下許多與科學、醫學相關的設計。

② 沒有輪廓線的臉

《蒙娜麗莎》沒有用輪廓線來描繪。我們人類本來也就沒有輪廓線，達文西為追求極致自然的真實，因而開發出這套獨特的技巧，稱之為「暈塗法」，只用色調和漸層來描繪，並且用指腹將融在油中的顏料一次又一次的堆疊上去，讓表面不留下筆跡。這是令輪廓浮出的高級技巧。

⑦ 圓柱台

畫面兩側畫了一點點的圓柱黑台。一般認為，他在草圖階段時便已畫出圓柱。因為拉斐爾說他看過《蒙娜麗莎》的草圖，並從那裡得到靈感，在《年輕女子與獨角獸》中明確的畫出了圓柱和台座。

④ 熱水

達文西本身也是個科學家，他認為流水源源不絕的神奇，是因為地下水被地熱加熱後升到了山上。他在這幅作品裡也描繪出這個論點。

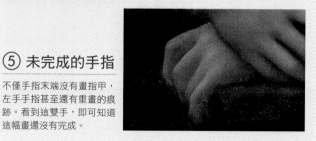

⑤ 未完成的手指

不僅手指末端沒有畫指甲，左手手指甚至還有重畫的痕跡。看到這雙手，即可知道這幅畫還沒有完成。

⑥ 長袍襟邊的花紋

長袍襟邊的植物紋路。這是達文西最擅長的細密描寫。

更進一步認識 另一幅畫！

這是放在恩寵聖母修道院食堂牆上的壁畫。描繪耶穌基督坐在正中央，其他則是三人為一組的十二名使徒。使徒的名字左起為巴多羅買、小雅各、安德烈、猶大、彼得、約翰，耶穌的另一邊是雅各（站在後面）、多馬、腓力、馬太、西滿、猶達斯。

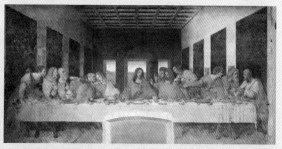

《最後的晚餐》

1495年～98年間，蛋彩、油彩，460×880公分，米蘭聖母恩寵修道院

「美的巨人」畫出天堂與地獄的壯闊故事

最後的審判

米開朗基羅・布奧納羅蒂 Michelangelo Buonarroti

1536～1541年，濕壁畫，1440×1330公分，梵蒂岡西斯汀禮拜堂

©PHOTOAISA/Aflo

六十歲著手描繪
天堂與地獄的巨作

米開朗基羅被列入文藝復興三傑之一，又有「美之巨人」的美譽，在他八十九歲畫下人生的句點前，都一直持續不輟揮著鑿刀，一生都從事著「雕刻家」的工作。事實上，他留下四座《聖殤》和《大

衛像》等，足以代表文藝復興的雕刻作品。

但是，米開朗基羅的才華不僅限於雕刻的世界。他在繪畫、建築，甚至詩詞方面，都展現了少見的能力。尤其在繪畫上，他也畫出精彩的傑作。

第一幅是受當時羅馬教皇儒略二世之命繪製的「西斯汀禮拜堂天

頂畫」，他花費了四年時間，一個人獨自完成舊約聖經「創世紀」的九個場面。人人稱許他為「神聖的米開朗基羅」，但二十九年後，他的畫作再度讓參觀者傾倒。

地點依舊是西斯汀禮拜堂，米開朗基羅在整面牆上畫出巨幅作品《最後的審判》。他在六十歲時開始下筆，五年後才完成，畫中以耶穌為中心，共畫了四百個人物。畫面右側是墜入地獄的人，左邊是升上天堂的人。最下方的死後世界，有一隻船載著被判入地獄者來到地獄的入口。在本作中，米開朗基羅排除了透視法，拉長人體來描繪。這種畫法無異是下一時代矯飾主義的發端。不斷挑戰的大師也給下一世代造成影響。

34

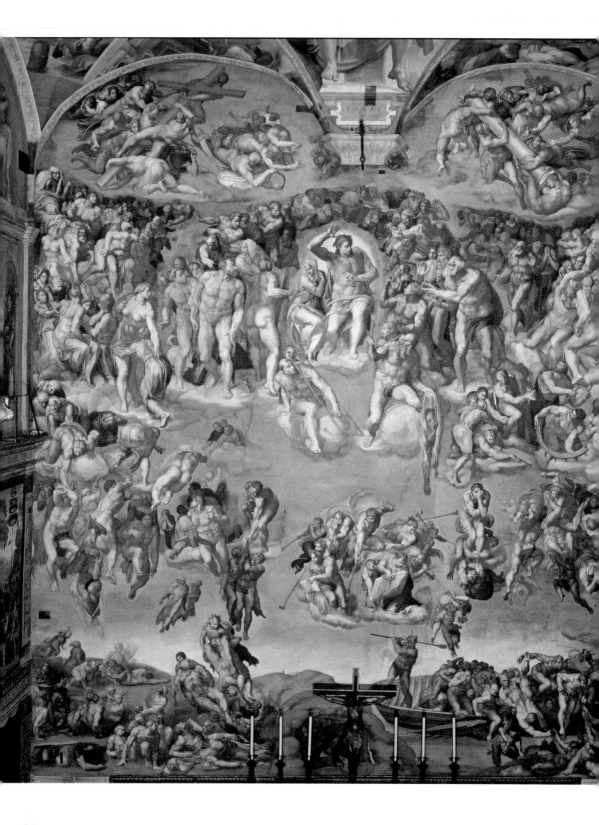

① 聖彼得手握天堂之鑰

② 耶穌基督與聖母馬利亞

③ 送十字架的天使們

④ 拿著人皮的聖巴多羅買

⑤ 復活的死者

死者紛紛復活，在他們之上，被揀選者受到祝福，被召喚到天上去。

⑥ 墜入地獄的人

⑦ 從墳地醒來的修道士

復活的死者中有一名修道士，他像是聽見神將他從永遠的地獄召回天堂。有人說，這個人物的原型應該是與畫家認識，卻被視為異端而判處死刑的佛羅倫斯修道士薩佛納羅拉。

⑧ 地獄的守衛卡戎

卡戎載著亡靈渡過冥河到冥府。在希臘神話中，卡戎是冥府的司提克斯（厭惡）河或其支流阿克戎（痛苦）河的守衛。

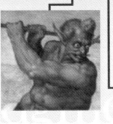

⑨ 冥府判官米諾斯

⑩ 吹號角的天使

畫家檔案

米開朗基羅

1475～1564年

米開朗基羅在一四七五年生於義大利中部托斯卡尼省的卡布雷塞村，十三歲時，他進入佛羅倫斯畫家吉爾蘭黛歐的畫坊做學徒，因才華出眾，受到導師、甚至梅迪奇家的羅倫佐王所賞識，在羅倫佐的庇護下學習藝術。在他死後，米開朗基羅遠行到威尼斯、波隆那和羅馬，並在擁有古代雕刻和遺跡的羅馬，留下《酒神》和《聖殤》。之後，又在佛羅倫斯雕塑出《大衛像》，回到羅馬完成《西斯汀廷禮拜堂天頂畫》，又再到佛羅倫斯創作。年老時回到羅馬完成《最後的審判》等大作，在八十九歲過世前不斷持續著藝術創作。

36

③ 送十字架的天使們

畫面左上方，畫著天使搬運耶穌在耶路撒冷被釘過的十字架

① 聖彼得手握天堂之鑰

十二門徒之首，第一代教皇聖彼得，手上拿著耶穌基督交給他的天堂之鑰。

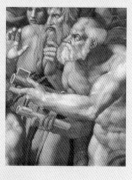

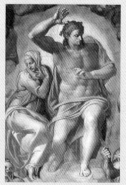

② 耶穌基督與聖母馬利亞

右手高舉做出審判的耶穌基督和聖母馬利亞。面對畫面，耶穌左側的人們得到祝福，右邊的人墜入地獄。

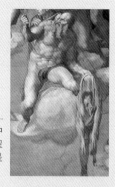

⑥ 墜入地獄的人

他們與天使引導進天堂的人正好相反，因為罪孽深重而墜入地獄。

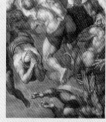

④ 拿著人皮的聖巴多羅買

坐在耶穌右下角的是十二門徒中的巴多羅買，是被剝皮殉道的聖人。左手拿著人皮的臉，傳說是米開朗基羅的自畫像。

⑨ 冥府判官米諾斯

審判罪人和亡靈的判官米諾斯，身體上纏著惡魔的化身——蛇。在希臘神話中，他是宙斯與歐羅巴之子克里特王，死後成為冥府的判官。米開朗基羅把他畫成掌禮官塞西納的面貌，因為塞西納認為他的畫不登大雅之堂。

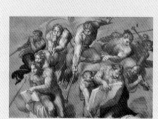

⑩ 吹號角的天使

吹響號角宣告最後審判的天使們。大本書是記載罪人的清單（罪行書）、小本書是善人的清單（善行書）。

更進一步認識 **另一幅畫！**

來自於西斯汀禮拜堂天頂圖中，描繪舊約聖經《創世紀》的一個場景。上帝（右）用伸出的手指將生命灌入了無生氣的亞當肉體，令亞當覺醒過來。亞當的肉體美及充滿神之力量的全身，讓人強烈感受到「米開朗基羅是位雕刻家」。為了製作這幅畫，畫家將鷹架搭建到天頂附近，仰身作畫四年才完成整幅天頂圖。

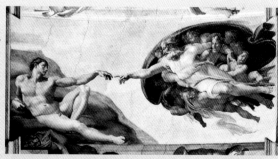

《創造亞當》

©PHOTOAISA/Aflo

1510年，梵蒂岡，取自「西斯汀禮拜堂天頂畫」

以完美透視法繪出50多名人物

雅典學院

拉斐爾・聖齊奧 Raffaello Sanzio

1509～1510年，濕壁畫，577×814公分，梵蒂岡宮簽字廳

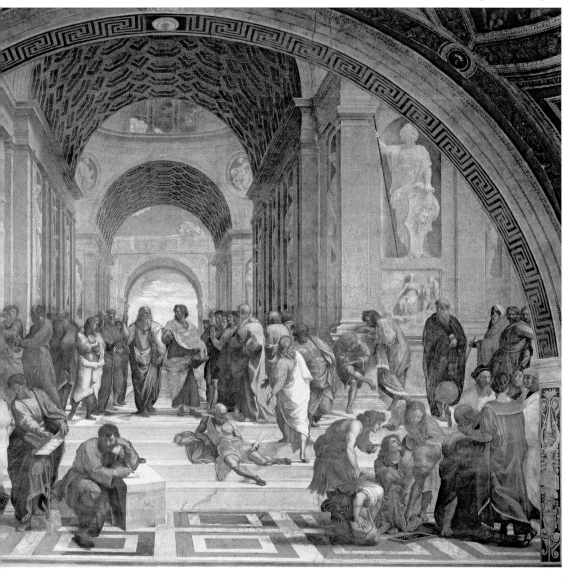

學者彙集的
超大濕壁畫作品

梵蒂岡宮殿「簽字廳」的這幅巨型濕壁畫《雅典學院》，是在一五〇九至一五一〇年間開始繪製的，作者拉斐爾·聖齊奧，與達文西、米開朗基羅並稱為文藝復興三傑。當時羅馬教皇儒略二世命拉斐爾為四間房做裝飾，這便是拉斐爾一系列濕壁畫中的一幅。

四間房中的簽字廳，雖是有關各項政務的簽字房間，但原本應該是儒略二世的書庫。畫家運用透視

法呈現的畫面中，彷彿古代學者走進這裡的描繪方式，應該與這裡將規劃為書庫，在此飽學知識有著深切的關係。

畫中出現來自各界的傑出人物，包括了柏拉圖、亞里斯多德、托勒密、歐幾里得、畢達哥拉斯等古代學者之外，還加入了智慧女神米涅娃（相當於希臘神話中的雅典娜）、太陽神阿波羅（希臘神話同樣是阿波羅）等神明。

拉斐爾利用完美的透視法，從漸漸變小的拱門裡側，細膩描繪出總計五十名以上的人物。而且，本

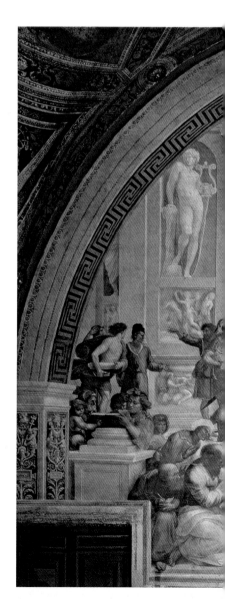

作最大的特徵在於，畫家以當時的真實人物為原型，來描繪畫中的學者，像柏拉圖的原型是達文西，而赫拉克利特的原型則是米開基羅。

本作與同時期米開朗基羅的《西斯汀禮拜堂天頂畫》（見37頁）被譽為文藝復興全盛時期的雙壁，達到古典風格的極致。拉斐爾從兩位偉大前輩——從達文西學習構圖和人體精緻的描寫，從米開朗基羅學習人體的動感所完成的這幅作品，可說是最高傑作。

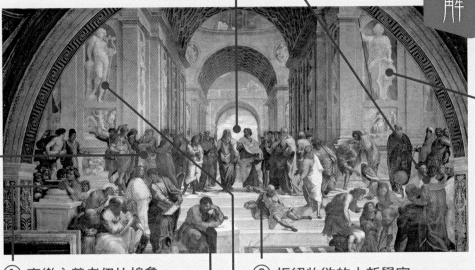

① 享樂主義者伊比鳩魯

站在座台邊的男子是古希臘的哲學家伊比鳩魯，他以提倡享樂主義而聞名，但並不是肉體上的愉悅，而是利用豐富精神來實現快樂。

② 不知畫的是誰的哲人

單手托腮的憂鬱男子是哲學家赫拉克利特，畫家雖然以米開朗基羅為原型畫出來，但與其他人物像在筆鋒上有著明顯不同。當時，達文西和米開朗基羅處於敵對關係，米開朗基羅認為柏拉圖＝達文西、亞里斯多德＝自己，因而對對話的構圖反應激烈。為表示對米開朗基羅的敬意而加畫了赫拉克利特，也有一說法認為是米開朗基羅自己加畫上去的。

③ 拒絕物欲的大哲學家

在中央伸出兩腿橫臥的男子形象，與整幅畫格格不入，但他正是讓亞歷山大帝也佩服的哲學家第歐根尼。第歐根尼身無長物，全身上下的財產就只有一件衣服，據說有段時間他住在酒桶裡。他倡說人類必須從所有的欲望中解放。

④ 米涅娃與阿波羅

左上的白色塑像是執掌智慧和戰爭的女神米涅娃。米涅娃是羅馬的名字，她的原型則是希臘神話的雅典娜。她從全能之神宙斯的頭顱誕生，不久後就成為雅典的守護神。右方與米涅娃左右相對的神像是象徵理性與調和的太陽神阿波羅，希臘名也是阿波羅，他的特徵是抱著豎琴。

畫家檔案 拉斐爾·聖齊奧

1483～1520年

拉斐爾生於義大利中北部的烏爾比諾，自幼即開始學畫，盡情發揮他的天分。

他是外人眼中的天才，在雙親過世後，拜當時的大畫家佩魯奇諾為師，繼續修習繪畫。僅僅十七歲就出師，成為獨立畫家。為了追求更高的地位，他將活動的地點轉移到佛羅倫斯。這時，他才滿二十一歲。在那裡，他看著達文西與米開朗基羅為佛羅倫斯市政廳壁畫的激烈競爭，便熱中學起兩人的風格。自《雅典學堂》開始，拉斐爾陸續畫出大作，然而卻以三十七歲的英年離開人世。

40

⑤ 傾聽天文學家講學的畫家

宇宙知識通往現代科學，而首先將宇宙樣貌傳予世人的是2世紀的天文學家普托雷麥歐斯（托勒密）。他拿著地球儀，似乎在主張日心說。站在一旁眼神專注聽他說話的年輕人，正是拉斐爾自己。他在這幅大作中加入自畫像，想必對自己的作品有相當的自信。拉斐爾右邊是畫家索多瑪。

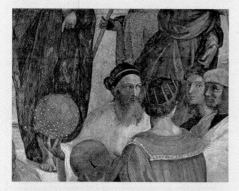

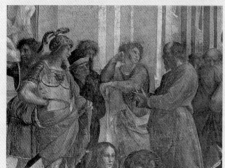

⑥ 古代哲人

中央邊走邊說話的兩個男子，面向畫面左邊的是柏拉圖，右邊是學生亞里斯多德。抽象哲學家柏拉圖指著天，人稱自然科學之父的亞里斯多德指著地，各自象徵自己的哲學。柏拉圖的原型是達文西，而亞里斯多德的原型長久以來都為視為是米開朗基羅，說法紛歧，原型不明。現在一般考證認為，古希臘哲學家赫拉克利特的原型才是米開朗基羅。

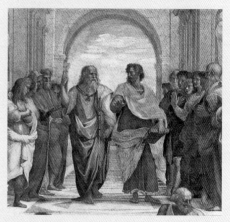

⑦ 亞歷山大大帝與蘇格拉底

身著鎧甲的人物（左）是以遠征與征服聞名的亞歷山大大帝，他也是哲學家亞里斯多德的學生。在畫中，伸出手指對他教誨的是倡說「無知之知」的哲學之祖蘇格拉底。

更進一步認識 **另一幅畫！**

為西恩納貴族法布里濟歐·塞加爾蒂所畫的作品。聖母馬利亞與耶穌（左）、聖約翰（右）形成美麗的三角形，可以看出拉斐爾一流的構圖。這種構圖為繪畫帶來完美的安定感。背景牧歌式的靜謐，和馬利亞凝視孩子們的溫柔表情，充滿了仁慈的心。她的衣服上有著拉斐爾的簽名。

《美麗的女園丁》

1507年，木板、油彩，122×80公分，巴黎羅浮宮

阿爾諾非尼夫婦的婚禮

站在房間裡的男女，鏡中的作者……

楊·范艾克 Jan van Eyck

1434年，木板、油彩，82×60公分，倫敦國家美術館

神之手畫家

畫出的結婚證書

這幅畫是十五世紀活躍於法蘭德斯省（現在比利時附近）的畫家范艾克的代表作，是為記念好友義大利商人阿爾諾非尼夫妻的婚禮，也有一說認為這幅畫是他們的結婚證書。

范艾克被譽為「擁有神之手」的畫家，最為人稱頌的是油畫技巧是由他所確立的。他本是勃艮第公國菲利普三世的宮廷畫家，但也經皮的斗篷，表情真誠地輕輕舉起右手，左手握著妻子的手。妻子披著有皺褶的披風，穿著打折的鮮綠色長裙，帶著微微靦腆的表情站立著。兩人都穿著正式禮服，做出結婚宣誓的動作。畫家還在夫妻四周畫了各種表示結婚證明和他們美德、救贖的主題。

丈夫戴著大寬邊帽，披著鑲毛

常擔任密使，遊走歐洲各地，從而學習透視法的空間結構和正確的人體描繪。此外，他也能利用油彩畫出細密的描寫，不遺餘力地發揮在畫面上。他不用當時主流的顏料與蛋混合畫成蛋彩畫，而是在顏料中融了一層薄薄的油，將顏料多次鋪疊在畫布上，畫出窗外射進的光線、柔軟的毛皮、長袍細縐等質感，以及真實呈現黃銅吊燈的光輝及凸面鏡。

他在凸面鏡上方以裝飾文字留下「范艾克在此，一四三四」的簽名，表示自己是這場婚禮的證人，同時也是畫的作者，更進一步在凸面鏡中畫出自己的身影。當時的習慣是在作品中畫入自畫像來代替簽名，而他兩種都做了，也顯示出他的自信。

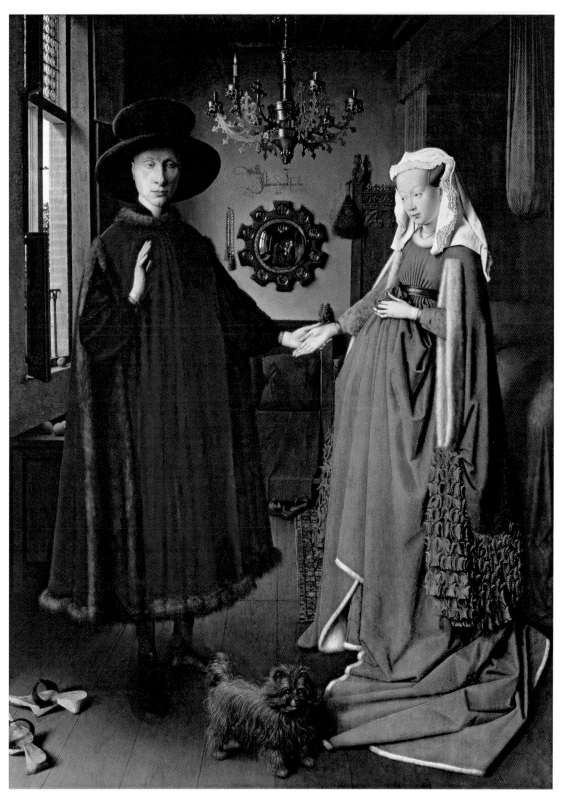

43

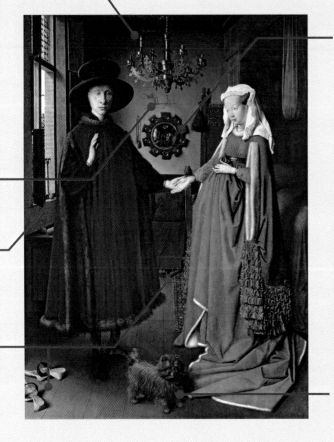

① 凸面鏡

凸面鏡周圍裝飾著12個繪有耶穌基督受難的圓形浮雕。在當時，凸面鏡是相當昂貴的用品，也是富裕的象徵。此外，鏡裡除了畫有室內的格局和夫妻的背影外，連他們兩人面前的兩個人物也都畫了進去。其中之一據稱是范艾克自己。鏡中兩個人物所在的地方，與站在畫框前的欣賞者一樣，都屬於現實的世界。凸面鏡有連接畫中與現實兩個世界的作用。

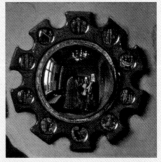

② 狗

狗是忠心的動物，所以也是表示忠誠的象徵。

畫家檔案

楊‧范艾克

1390～1440／41年左右

范艾克的出生年月、地點不詳，但初期，他畫過裝飾手抄本的插畫。

一四二二年成為海牙的宮廷畫師。主公死後，他搬到勃艮第，一四二五年以後，成為勃艮第公爵菲利普三世的侍從兼宮廷畫家，也處理外交事務，在歐洲各地旅行。另一方面，他在布魯日開設畫坊，接受富裕商人的委託。他完美發揮油彩技法，以細密的描寫和光影表現，畫出《阿爾諾菲尼夫婦的婚禮》、《大宰相羅蘭的聖母》外，在同為畫家的哥哥休伯特過世後，接力完成《根特的祭壇畫》。

③ 吊燈上點了一根蠟燭

黃銅做的吊燈，只點了一根蠟燭，它象徵著看透一切世事，照耀萬物的耶穌，基督。這不但顯示著這個婚禮中，神與他們同在，也傳達出夫妻對基督教的深厚信仰。

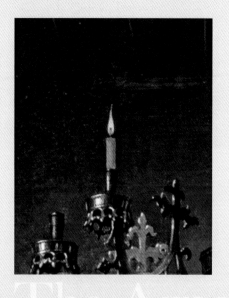

④ 畫家簽名

除了1434年的年代記錄，他還以裝飾文字寫出拉丁文「范艾克在此」，說明自己不但是結婚證人、畫的作者，同時身影也出現在下方的凸面鏡中。

⑤ 橘子

橘子在當時只有地中海沿岸地區才有生產，是一種高級食品，畫家以此來顯示夫妻的富裕。

⑥ 拖鞋

夫妻脫去鞋子，光腳站立，顯示夫妻站在神聖的地方，也表現出這是一場神聖的婚禮。

The Arnolfini and His Wife

更進一步認識 **另一幅畫！**

范艾克兄弟合作完成的《根特的祭壇畫》，稱得上是北方文藝復興的最高傑作。它由十二片畫板構成，將其中的八片折疊起來，就會出現不同的圖案。在閉合的狀態下是《天使報喜》與《捐獻人夫妻》，在打開的狀態（見圖）下，中心是《神祕的羔羊》，四周有上帝、聖母、亞當、夏娃、聖人等。板子長期處於四分五裂的狀態，直到一九一八年才全部歸還比利時根特市。

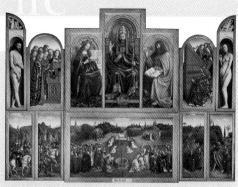

《根特的祭壇畫》
休伯特・范艾克、楊・范艾克

1425～32年左右，木板、油彩，
351×460公分，根特聖巴蒙教堂

表現強烈自我意識的德國巨匠

一五○○年的自畫像

阿布雷希特·杜勒 Albrecht Durer

1500年，木板、油彩，67×49公分，慕尼黑老繪畫陳列館

將自己比擬成
耶穌基督像

西元前六世紀，建築雕刻家狄奧多羅斯用青銅製作了自刻像，但藝術家第一幅自畫像則是這一幅。

在文藝復興後期中，許多藝術家在作品裡嵌入自己的身影，好像以此來證明這是自己的作品。但第一幅堂皇表明自己肖像的自畫像，卻必須等到北方文藝復興的巨匠杜勒才誕生。

現存的杜勒自畫像有三幅油畫與數張素描，每張都以不同的表現來反映自己，也像是在表達每一時刻畫家當時的心情。這裡介紹的《一五○○年的自畫像》尤其讓人一窺畫家強烈的自我意識。

本作中，直視正前方炯炯有神的視線，在肖像畫中是極為特異的姿勢。根據圓、三角形、正方形等幾何圖形繪製的人物像，原本是用於繪畫耶穌·基督像的結構。但杜勒卻將三角形用在自己的肖像上，把自己比擬成耶穌。藉由自己和耶穌的重疊，他想將藝術家的創造力視為神的力量。

面對畫面的左側寫著年代與A和D的字母組合，右側的銘文是後人補上去的，但是把杜勒的簽名模仿得很正確。銘文記載著：「阿爾貝爾托斯·多雷魯斯·諾里坦之人，以不朽的顏色畫出自我。年二十八歲。」拉丁文的記載大概是意識到人文主義吧。

這幅堂堂展露出塑造自我，和強烈自我意識的肖像畫，宣告近代自我形象的誕生。杜勒可說是將義大利文藝復興與北方美術融合，把德國藝術推到頂點的藝術界大人物，也是研究人體比例理論與透視法的優秀理論學家。

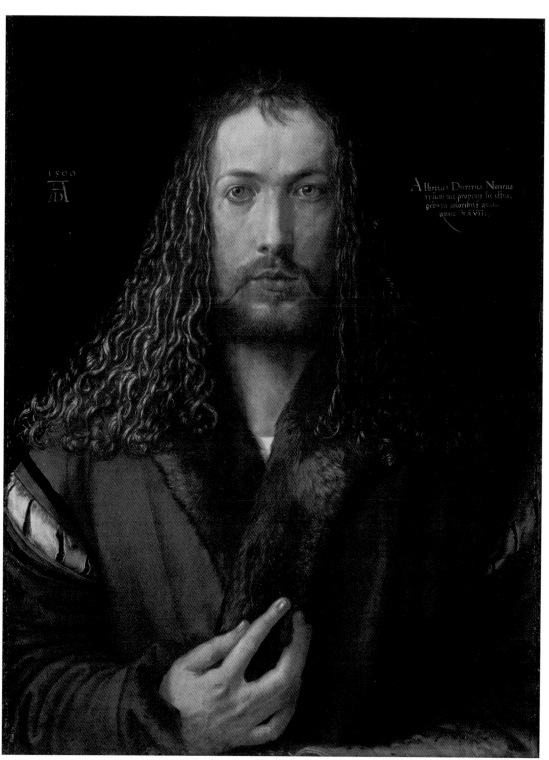

47

威尼斯畫派大師描繪出宏偉的聖母像

聖母升天

提香·維伽略 Titian Tiziano Vecellio

1516～1518年，木板、油彩，690×360公分，
威尼斯聖方濟會榮耀聖母聖殿

聖母視線對著神
下層是仰望的門徒

十五世紀，威尼斯作為地中海交易的據點而盛極一時，文藝復興也在這裡有了獨特的發展。世人稱之為威尼斯畫派，最大的特徵則是華麗鮮豔的色彩。

為這一畫派奠定基礎的是喬凡尼·貝利尼，他的畫坊人才輩出，維德列·卡巴喬、喬久內等人都是出自他門下。

到了十六世紀，威尼斯超越佛羅倫斯，迎向黃金時期。而引領的藝術家是提香·維伽略，他也師事貝利尼，向師兄喬久內學習了很多技巧。

喬久內和貝利尼分別在一五一○年和一五一六年離開人世後，提香名副其實的成為威尼斯畫派的掌門人。就在這個時候，他受到聖方濟會榮耀聖母聖殿的委託，製作祭壇畫，而他所完成的便是這幅《聖母升天》。

他用了兩年時間完成縱長達七公尺的大作。首先映入眼簾的，是典型威尼斯畫派的鮮明紅色，以及壯闊的三階段構圖。

聖母升天在當時是祭壇畫的熱門題材，描繪聖母死後靈魂回到肉體，在天使包圍下，蒙召到天堂的景象。

在本作中，聖母仰天注視的方向（畫面上方）畫著上帝，顯示聖母的身分不同一般人。繼而，聖母周圍配置了天使，而下面階層（畫面下）畫著目送聖母蒙召的門徒。

這種門徒的畫法是這種主題的傳統——他們都聚集在空空如也的「聖母之墓」的周圍。

第一位為提香作傳的作家路德維科·多爾契盛讚提香，認為本作「不僅具有拉斐爾的美感和米開朗基羅的氣魄，也抓住了色彩的本質，是畫家的代表作」。

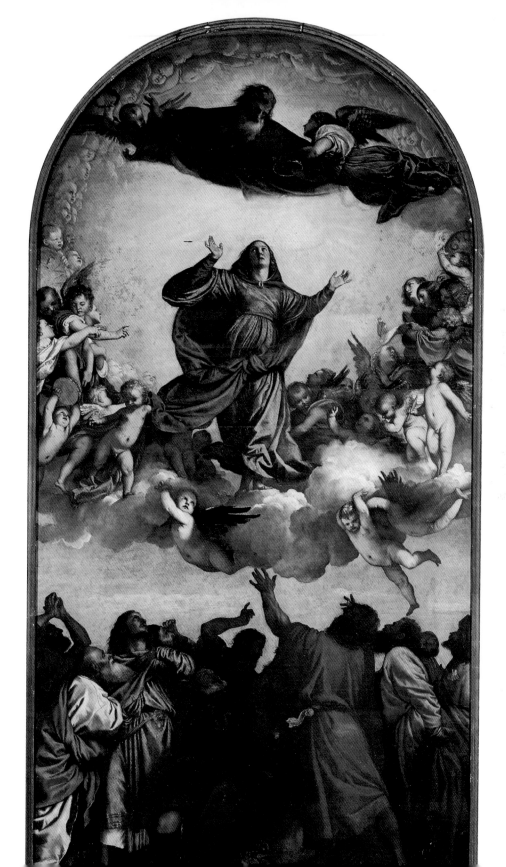

充滿寓意、優美但怪異的繪畫

維納斯和丘比特的寓言

亞尼奧羅・布隆齊諾 Agnolo Bronzino

1540～1545年左右，木板、油彩，146×116公分，倫敦國家美術館

受上流階級鍾愛 難解而優美的畫

文藝復興雖為藝術帶來革新，但是在李奧納多・達文西和拉斐爾等巨匠一一過世，又經歷宗教改革、神聖羅馬帝國發動羅馬之劫等歷史轉折點後，文藝復興的氣勢漸漸衰微，社會流行起新的矯飾主義風格。這種風格在宮廷中迷倒了上流階級。它最重視的是美感，因而上的所有元素全都隱含了象徵性的

試圖超越重視寫實性與自然感情表現的文藝復興藝術，形態上進臻純熟的境界。

《維納斯和丘比特的寓言》便是矯飾主義的代表作品。令人耳目一新的鮮明色彩，不自然伸長的人體描繪，面具般的冷酷表情，還有主題配置複雜的構圖，形成怪異和美麗融合在一起的作品。但是它的魅力並不僅止於表面的美感，畫面

意義。而將它們一一解讀之下，裡面的訊息才會浮現出來。這樣的畫，稱之為寓意畫。但本作的寓意以極為難解而馳名，甚至直到現代，解讀的爭議依然不斷。

我們來實際解析一下吧。畫面正中央正在接吻的女子與少年，是希臘神話中愛與美女神維納斯和她的兒子丘比特。兩人狀似情人，實際上卻是母子。維納斯手中握的蘋果出自希臘神話裡的小故事「帕利斯審判」，這顆蘋果為維納斯乃世界最美女子的證明。但是到了基督教的世界，它卻成了亞當與夏娃偷吃的善惡之樹的果實。兩人破壞了與上帝的約定，被逐出樂園，人類變成背負原罪的存在，蘋果也成了禁忌的象徵。當我們了解了這個意義，再回過頭來看畫時，與親生子相愛的維納斯和手中的蘋果，也可以解讀為禁忌之愛的暗示。

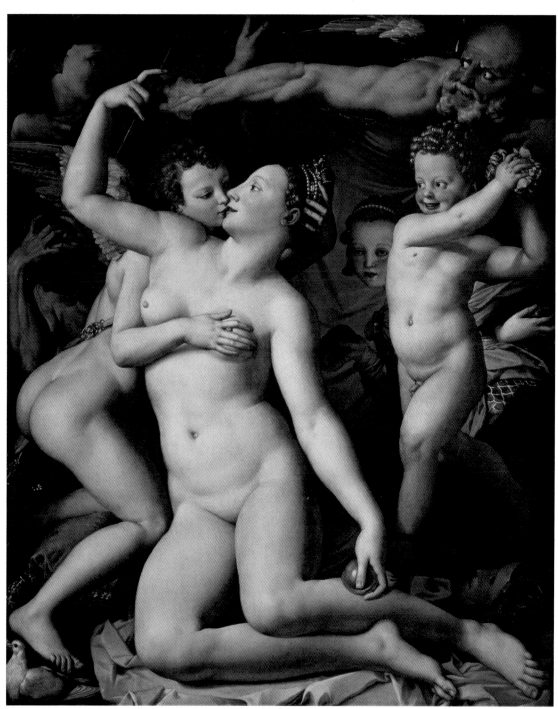

① 缺少部分頭部的女子

② 突破禁忌相愛的維納斯與丘比特

④ 時光老人克洛諾斯

肩上扛著沙漏顯示時間

③ 抱著頭表示嫉妒的老婦

⑤ 玫瑰

⑥ 腳邊的鴿子表示情欲

⑦ 欺瞞

⑧ 代表虛假的面具

面具覆蓋臉部,隱藏原有的表情,人們認為畫家想表現愛與快樂潛藏的虛假。

畫家檔案

亞尼奧羅·布隆齊諾

1503～1572年

本名亞尼奧洛·迪科西莫·迪馬里安諾·托利,生於義大利佛羅倫斯。在故鄉跟隨雅格布·達蓬托莫習畫,在佩薩羅的宮廷中活躍了一段時間後,成為托斯卡尼公爵科基摩一世的宮廷畫家,獲得梅迪奇家族的寵愛。具備拉長的人體、鮮明的色彩及冰冷質感的作風,都是矯飾主義的代表性特徵。上面介紹的《維納斯和丘比特的寓意》是他畫來送給法蘭索瓦一世的禮物,受到當時喜愛解讀寓意畫的上流階層的支持。布隆齊諾雖為肖像畫家,但仍能發揮高人一等的技巧,作品中連衣服、珠寶飾品都能畫得十分完美,展現絕佳的畫藝。

② 突破禁忌相愛的
維納斯與丘比特

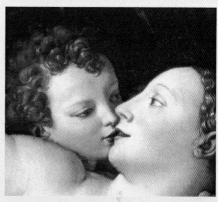

① 缺少部分頭部的女子

一般認為她表現了真理，但也有說法認為，她意味著欺瞞和遺忘。

⑦ 欺瞞

下半身長了怪物般的腳和尾巴的少女，左右手裝反了。被視為正義的右手拿著蠍子，被視為邪惡的左手拿著蜂蜜，與原本持有物相反。這個詭異少女的真面目是「欺瞞」，以這樣顛倒的姿勢來表現欺騙。

⑤ 玫瑰

少年手中的玫瑰是維納斯的象徵之一，此處可解釋為愛欲帶來無可比擬的快樂。

矯飾主義的 **另一幅畫！**

作者是布隆齊諾的恩師，初期矯飾主義的代表性畫家——蓬托莫。拉長的人體、令觀者眼花撩亂的複雜構圖，都和他的學生一樣。但是蓬托莫更喜好明亮、非現實的色彩。畫面中央左邊緊閉雙眼狀似沉睡的男子，就是受到磔刑而死去的耶穌基督。雖是眾人哀悼的場面，卻不見一般都會畫出的十字架。

《基督下十字架》雅各伯·達·蓬托莫

1525～1528年左右，木板、油彩，313×192公分，佛羅倫斯聖費利奇塔教堂

©Alinari/Aflo

操縱視線的光影對比

聖馬太蒙召喚

米開朗基羅‧梅里西‧達‧卡拉瓦喬

Michelangelo Merisi da Caravaggio

1600年，畫布、油彩，322×340公分，羅馬聖路易吉教堂

新手畫家打開巴洛克大門的衝擊作品

巴洛克最知名畫家卡拉瓦喬的宗教畫處女作，即是描繪基督教聖人馬太生涯的三幅作品。

馬太據稱是福音書的作者之一，他本是稅吏，受到耶穌基督的召喚而決定跟隨。三幅作品中的《聖馬太蒙召喚》即是描寫新約聖經中的這段場景。但是，太過革新的畫風，在宗教畫來說衝擊太大，掛上畫之後，教堂擠滿了賞畫的人。初出茅蘆的卡拉瓦喬，一夜之間成了遠近馳名的畫家。

本作中呈現的革新之處，可以用「極盡戲劇性」一語道盡。畫面右側，頭頂戴著聖人表徵的金環的正是耶穌基督。他雖然站在暗影處，但手指指的地方，射入明亮的光。在那道光的引導下，觀者的視線自然往畫面左側移動，而站在終端的青年馬太，雖然眼光還看著桌上的銅板，看起來卻即將往耶穌身旁走去。一張畫中運用極具戲劇感的強烈明暗，是講求自然空間表現的文藝復興繪畫中，絕對看不到的表現方式，因而也成了它的特色。

另外，在欣賞本作時，還有一點不能忘記，那就是容易親近的氛圍。我們現代人也許很難體會，但畫中人物幾乎都穿著十七世紀畫家那個時代流行的衣服。再加上整個場面並不是賦稅所，而像是郊外小酒館的氣氛，如果不畫出耶穌，也許還會被當成風俗畫。

這幅畫像是附近鄰人一起在常去的地方演出聖經的一景。這樣的表演，也會給觀畫者產生如臨現場的感受。

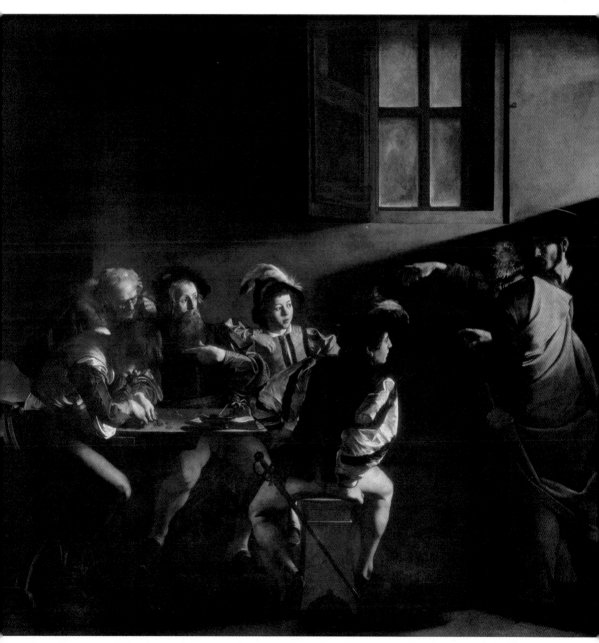

① 讓畫面呈現戲劇性的光

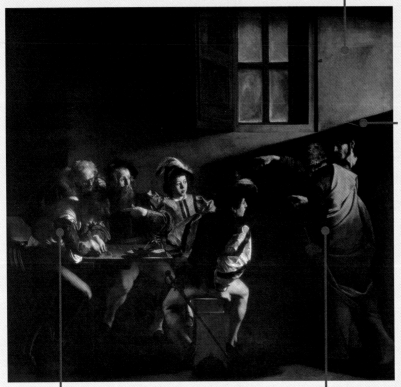

② 耶穌基督

③ 聖馬太

④ 聖彼得

The Calling of St. Matthew

畫家檔案

米開朗基羅・梅里西・達・卡拉瓦喬

1571〜1610年

卡拉瓦喬生於義大利米蘭附近，他在米蘭學畫，十八歲轉移陣地到羅馬。一六〇〇年，他以包含《聖馬太蒙召喚》的三幅作品一躍成名，之後也陸續發表傑出的宗教畫，一路順遂地累積畫家實力，沒想到卻發生殺人案，只好逃亡。他在義大利各地流浪後，回羅馬請求赦罪的途中罹病亡故，死時才三十八歲。他卓越的描寫力與強烈明暗的表現，給後世巨大的影響，是巴洛克時代首屈一指的畫家。他不只在宗教畫上成就非凡，也留下不少當時未成氣候的靜物畫，成為此一領域的先驅。

③ 聖馬太

青年馬太低著頭正專心數錢，緊身褲和袖子開洞的上衣是當時流行的款式。馬太在當稅吏時叫作利未。不過另一個說法認為年輕人身邊留長鬍子的老人，才是馬太。

① 讓畫面呈現戲劇性的光

射入微暗房間的光，讓畫面變得更加戲劇性。這種強烈的光線表現，漸漸擴及義大利，甚至到法蘭德斯（比利時西部到法國北部）和北歐地方，也給後世很大的影響。

② 耶穌‧基督

本作以脫俗的描寫吸引目光，但耶穌基督的畫法仍沿襲了傳統。一如前朝的宗教畫，耶穌是留了鬍鬚身穿紅袍的年輕人。

④ 聖彼得

背對觀者伸出手指的男子，是耶穌門徒中具有領袖氣質的聖彼得。

更進一步認識 另一幅畫！

這取自舊約聖經外傳《友弟德紀》中的故事，描寫美麗的寡婦友弟德色誘敵將何樂弗尼，趁他熟睡割下他腦袋的故事。一般畫作中對友弟德的描繪，大多是微笑拎著劍與頭顱的高雅女子，但卡拉瓦喬大膽而鮮明的描繪出驚悚場面。鮮血從割斷的脖子噴出的情景，據推測應該是根據1559年羅馬舉行的公開處刑現場。

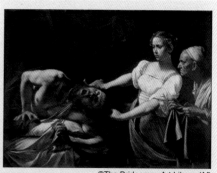

《友弟德斬殺敵將》

1595年～1596年左右，油彩、畫布，145×195公分，羅馬國立美術館（貝里尼宮）

基督上十字架

「皇家畫家」描繪充滿躍動力的傑作

彼得・保羅・魯本斯 Peter Paul Rubens

1610～1611年，木板、油彩，462×340公分（中央）、460×150公分（兩翼），比利時安特衛普大教堂

性的偉大功績來看，也被稱譽為「畫家之王」。

少年期他住在荷蘭，後來到安特衛普當學徒學畫，過了這段時期，又移居義大利（一六○○至一六○九年）研究文藝復興藝術。從這時開始，他的才華光芒初露，一六○八年開始，他應西班牙公主伊莎貝兒的召命成為宮廷畫家，終於能在安特衛普建立自己的畫坊。有時與好友楊・布勒哲爾合作，有時在學生范・戴克的協助下，創作出

許多作品。

《基督上十字架》因為小說《法蘭德斯之犬》（譯注：卡通《龍龍與忠狗》的原著）主角尼洛最心儀的畫作而聞名，魯本斯還有另一幅同樣以耶穌碟刑為主題的作品《卸下聖體》。本作的中央畫，從畫面右下角往左上角的對角線上，安排了基督與周圍的男人，而《卸下聖體》的人物則是從右上往左下配置，兩幅畫可說是一對。

代表巴洛克的豐滿肉體描寫

魯本斯擔任宮廷畫家，積極接受許多王公貴族的委託，完成了多幅作品。他曾把委託的貴族（例如法國王妃瑪麗・德・梅迪奇）的一生，用連續畫幅的方式，畫成莊嚴的傳記。此外，他不屈就於一介畫家，也是個成功的外交使節。因此魯本斯雖被稱為「皇家畫家」，但因留下十七世紀巴洛克藝術最代表

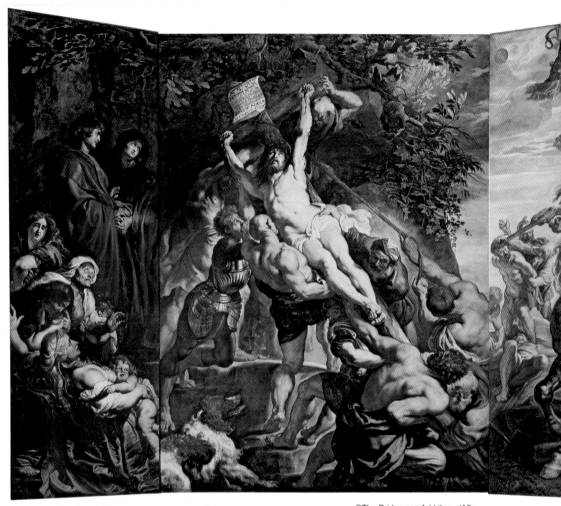

由阿格山德羅斯、雅典諾多羅斯、
波留多羅斯三人合力完成
《拉奧孔》

50年左右，於羅馬出土，184公
分，羅馬梵蒂岡美術館

　一般認為對本作有所影響的，是古希臘雕刻《拉奧孔像》（梵蒂岡美術館），如同特洛伊祭司拉奧孔與兒子們賁張的肉體，本作中也將男子畫得肌肉結實，女子豐盈而性感。那些肉體充滿了生命力，甚至有人形容他所描畫的裸體是由「牛奶和血構成的」。這樣戲劇化的誇張表現，也就是「巴洛克藝術」之名的來由。

沐浴的拔示巴

「光與影畫家」描繪出裸婦的苦惱與悲哀

林布蘭·范萊茵 Rembrandt HarMenszoon van Rijn

1654年，油彩、畫布，142×142公分，巴黎羅浮宮

隱含在裸婦像中的悲傷不貞故事

本作以舊約聖經《撒母耳記》中的故事為主題。大衛王以卓越的才幹統治猶太國，某天他遇見一位出浴的美麗裸婦，也就是本畫作中描繪的女主角拔示巴。

拔示巴是大衛王手下烏利亞的妻子，大衛王無視這個事實，將她召入宮中發生關係，而拔示巴沒多久便懷孕了。

在當時，與人妻私通是絕對的禁忌，於是大衛王心生一計，指派烏利亞到戰區赴任，有意讓他戰死。他的計謀果然如願達成，便將拔示巴據為己有。

畫面中的拔示巴手中握著大衛王給她的信（召書），懷著對丈夫的罪惡感，又無法拒絕王的要求，拔示巴方寸大亂，對自己的處境感到絕望，她俯著臉像在發呆，表情非常悲傷。

在對性道德十分嚴格的基督教世界裡，有很長一段時間不允許畫沒有意義的裸女像，以布道名義描繪裸體的神話或聖經人物乃是心照不宣的規則。因此被大衛王窺見出浴的拔示巴因為這個理由，成了許多作品描繪的主題。

雖然畫法各有千秋，但是林布蘭沒有加入其他要素，只把焦點集中在拔示巴對國王召喚所作的反應，而讓拔示巴不只是美麗的裸婦，而把這幅畫提升到更高精神層次的作品，作者像是藉由它詢問觀者，她心中萌發的苦惱和悲傷。

畫家林布蘭比任何人都擅長光影的表現，他的技巧在這幅畫中也有了充分的發揮。朦朧浮出的拔示巴側臉，讓奢華器具為之暗淡的陰暗背景，模糊浮現的表現方式，與悲傷的拔示巴身影完美調和，形成強烈的訊息。

此外，裸婦的原型是畫家一生深愛但無正式婚姻的妻子漢德莉琪·史托菲爾斯。

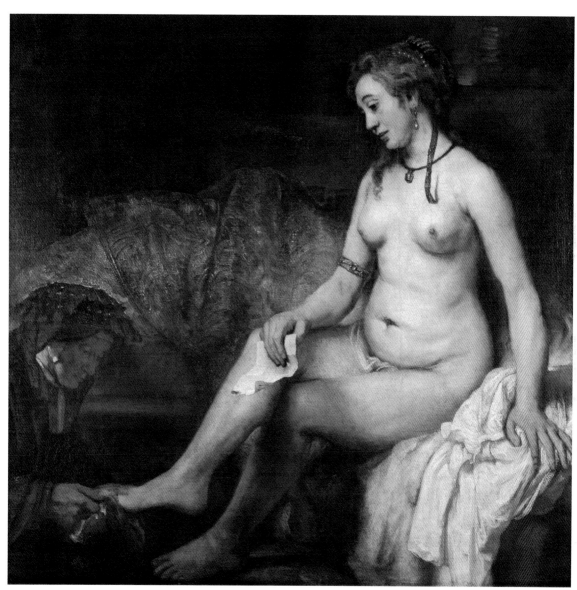

① 拔示巴的表情

拔示巴歪著頭，嘴唇微開，用X光拍攝本作時，才知道最初畫的是仰頭看天的姿勢。畫家可能判斷現在的姿勢比較適合傳達出悲傷，所以做了改變。

② 從布面看見光的技巧

拔示巴身體旁的白布，似乎是用來突顯拔示巴的裸體，細微的皺折都一一畫上了陰影，展現出林布蘭纖細的表現。

畫家側影

林布蘭・范萊茵

1606～1669年

出生於荷蘭萊頓，十七世紀代表性畫家之一，擅長運用光與影的畫風獲得極高的評價。一度飛黃騰達，但是在人生後期，遭遇妻子離世、自己破產等不幸，這番經驗讓他晚年內省式主題的畫作特別突出，也創作多幅神祕性作品。他也是一流的版畫家，運用鐵筆在包膜銅板上作畫的蝕刻畫手法，再以用油彩畫過的纖細，樹立流暢的表現方法。此外，他畫了多幅自畫像，在當時十分罕見，從留下的作品中，可以讓人窺見他波瀾起伏的人生。

③ 拔示巴手中握著信

蓋有紅色封印的信，是大衛王給她的召書。以前書信是特權階級才有的，但本畫繪製時的17世紀，荷蘭的識字率急速升高，市民之間也流行魚雁往返。對畫家而言，應該也是很常用的工具了。

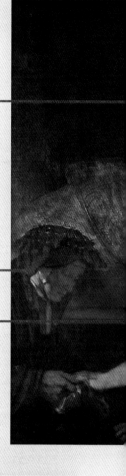

⑤ 忘我的侍女

服侍女主人的侍女沒有露出任何感情，只是平靜接受事實。她身上穿戴的服裝和裝飾品比較東方風格，或許是為了表現舊約聖經的世界觀。

④ 等身大的裸婦像

長寬1.4公尺氣魄非凡的裸婦像，尺寸之大在林布蘭的作品中也算特例。想來是因為這麼做才能生動描繪出裸體，不用刻意理想化吧。林布蘭雖以未過門的妻子漢德莉琪．史托菲爾斯為原型，但因為種種因素，未能正式結婚，所以本作也許也隱藏著畫家心中的悲哀。

Bathsheba

更進一步認識 另一幅畫！

本作也是以舊約聖經故事為主題的作品，描繪《士師記》中力大無窮的士師參孫，因妻子達拉利背叛而被敵軍捕獲的場景。畫面中央參孫被眾人壓制，眼睛也被刺瞎，臉部痛苦得扭曲。在黑暗的洞穴中，聚光燈般的光線打在痛苦的參孫身上，使這可怕的場面更增添不少緊張感。

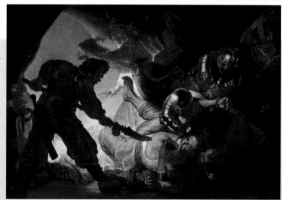

《刺瞎參孫》

©Artothek/Aflo

1636年，油彩、畫布，236×302公分，法蘭克福史達德爾藝術中心

讓稀鬆平常的生活情景活起來

倒牛奶的女人

約翰尼斯‧維梅爾 Johannes Vermeer

1658年～1660年左右，油彩、畫布，46×41公分，荷蘭阿姆斯特丹國立美術館

經過精密計算的純樸風俗畫傑作

光線射入的窗邊，傭人打扮的女子正把牛奶壺往鍋裡倒。手邊可以看到隨便擺放的麵包，似乎是想用牛奶把發硬的麵包煮一煮。雖然這只是擷取日常生活一隅的風俗畫，但是看到這個毫不做作的畫面，很自然的就能想出柔和的陽光溫度，和倒牛奶時的沉靜聲響。

倒牛奶的情景，但其中卻有各種安排來吸引觀者的注意。作者維梅爾為了讓觀者把視線集中在女子和她的手，將牆壁和地板畫得極為單純。樸素的白牆突顯出衣服上鮮亮的黃和藍，以及牛奶壺的紅色。還有，從作品中洋溢出樸素、溫暖的氣氛，最大的關鍵就在維梅爾極致的光影表現。

維梅爾盡力描繪的，不是像卡

這幅畫的構圖簡單，只是女子

拉瓦喬那種聚光燈式的強烈光線，而是從窗口射入的自然光，若是我們放大麵包和陶器來看，就會發現他畫了閃閃發亮的光點，來取代強光。畫家會透過暗箱正確地掌握遠近，而光點就是從暗箱裡看到的。作者只是把他所看見的，如實將現場的氣氛，反映在畫布上。

十七世紀的荷蘭已成為西洋一等一的貿易國家，正是繁榮盛世。靠著商業獲取財富的荷蘭市民，也開始接觸以前王公貴族才會涉獵的藝術文化。他們想看的，不是宏偉的宗教畫或肖像畫，而是適合裝飾在個人家中的主題。也就是任何人都能輕鬆欣賞的風俗畫、靜物畫和風景畫。維梅爾為這些新顧客畫的作品，當然也像本作一般，多是荷蘭市井的樣貌。

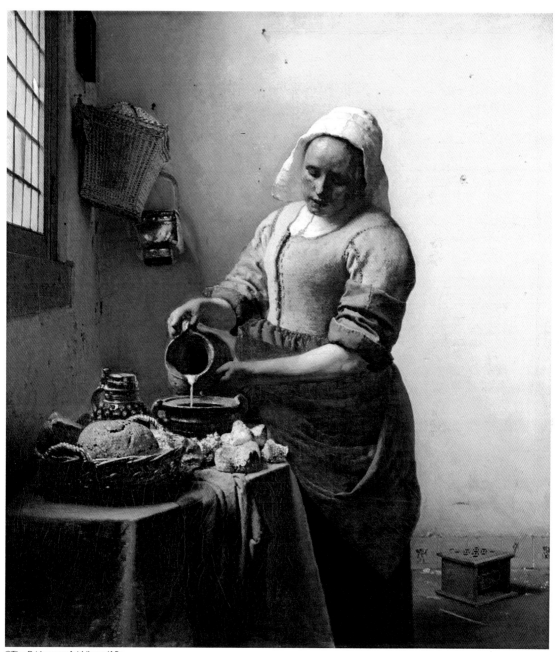

① 窗

② 放在桌上
的麵包

④ 畫了暖腳器
的地板

③ 豔麗的藍色衣服

The Milkmaid

畫家檔案

約翰尼斯‧維梅爾

1632～1675年

出身於荷蘭西南部台夫特。他追求經嚴謹計算的構圖、柔和光線的表現，留下靜謐的風俗畫。雖然作品的品質非常高，但他留傳下來的作品只有三十五幅。作品雖少，仍然十分有名。

維梅爾在今日雖為廣受世人歡迎的十七世紀荷蘭代表畫家，但在歷史上，他曾被遺忘了相當長的時間。直到十九世紀，世人才終於認識他的價值。因此，對於他的一生有很多不明之處。尤其是，人們並不了解他是如何習得作畫的技巧，只是將他傳頌為美術史上孤立的天才。他的老家經營旅館兼酒店，父親是絲綢商家，因而他繼承了父業，在經營旅館之餘拾起畫筆作畫。

66

② 放在桌上的麵包

放大來看，會看到光點的集合體。沐浴在窗口陽光的麵包，產生了微微發光的效果。以點描繪製光線的技法，後來19世紀的印象派也用過。

① 窗

善於表現自然光線的維梅爾，在許多作品都運用窗戶作為光源。

③ 豔麗的藍色衣服

維梅爾運用一種由青金石為原料提鍊的顏料「群青」，畫出吸引目光的豔麗藍色（通稱為維梅爾藍）。雖然用在風俗畫中，但它的價值與黃金等價。這種由高價礦物（顏料）畫出的深藍色十分特別，通常用在聖母馬利亞或耶穌基督的衣服上。

④ 畫了暖腳器的地板

一開始他畫了一個大洗衣籃，但後來又改成較小的暖腳器。

更進一步認識 另一幅畫！

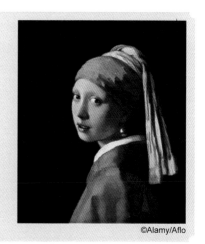

包著異國風情的頭巾，戴著大顆珍珠耳環的少女回眸一望。又大又亮的眼睛與水澤透亮的嘴唇，各別都加了強光，讓少女的魅力倍增。關於這位少女的身分，眾家意見分歧，有人認為是維梅爾的女兒，也有人認為它只是一幅頭像畫（tronie），並不是為特定人物畫的肖像畫，也就是說，它屬於風景畫的一種。

《戴珍珠耳環的少女》（藍色頭巾的少女）

1665年左右，油彩、畫布，47×40公分，
德國柏林國立美術館

©Alamy/Aflo

造訪結緣島的八對男女

發舟塞瑟島

安東尼・華鐸　Antoine Watteau

1717年，油彩、畫布，129×194公分，巴黎羅浮宮

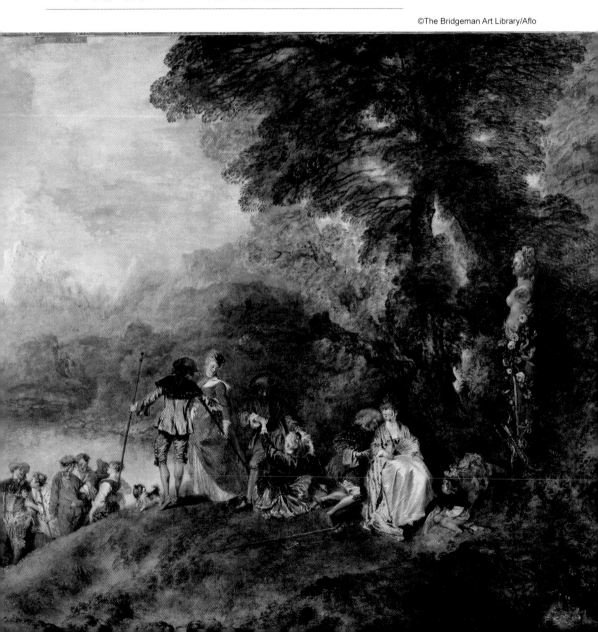

體現貴族時代
優雅而祥和的雅宴畫

蓊鬱的風景中，打扮優雅的多名男女說說笑笑。往畫面右邊看去，發現樹林錯落間，站著女神的塑像。這幅畫的背景，是希臘南方外海的塞瑟島。傳說中，這是愛與美女神維納斯誕生後第一次降臨的地點，所以一般人相信，單身人來這兒走一趟，一定會遇到未來的伴侶。畫中的人物也是來此向維納斯朝聖，求個好姻緣。

雖然同在一張畫中，但每個人物有著不同的時間軸，向觀畫者傳達出時間緩慢的流動。

把視線從右往左移到維納斯神像附近，談笑風生的情侶身邊，畫著另一對男女剛結束快樂時光正打算起身。他們身邊的女子手被人拉住，仍戀戀不捨地回頭望，而更遠處，結束朝聖的人們正要踏上小船離去。

這幅畫是在洛可可時代的十八世紀法國製作的。十七一五年，重視形式而訂下宮廷繁文縟節的國王路易十四駕崩之後，法國宮廷開始走向享樂的氛圍。藝術方面也從莊嚴的巴洛克風格，轉而追求輕鬆可愛。本作用淺淡的色彩和柔和的筆觸描繪歡樂的人群，因而成為象徵那一時代的作品。由於法國皇家學院將這幅畫作命名為「雅宴畫」（fêtes galantes），後來只要描寫著優雅的男女在恬靜的風景中嬉戲的作品，都這麼稱呼。

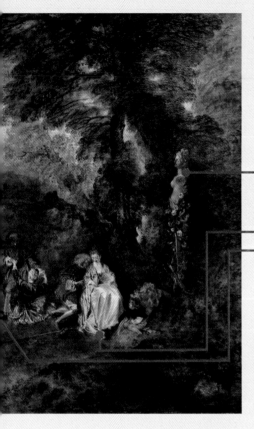

① 維納斯像

② 表現時間流逝的人物動作

A. 在島上享受片刻時光的男女

B. 開始準備歸去的人們

C. 準備乘小舟，離開小島。

The Embarkation for Cythera

畫家檔案

安東尼·華鐸

1684年～1721年

　　洛可可繪畫的創始人，也是最知名的畫家華鐸，出生於法國西北部的瓦隆先，在地方上的畫家工作室內修習技巧，十七歲前往巴黎，向劇場裝飾家和裝飾畫家拜師。一面幫忙做舞台美術和服飾設計的工作，一面學畫，培養在宮廷掙口飯吃的素養。當時學院引領了整個法國美術界，《發舟塞瑟島》受到學院的肯定，讓華鐸瞬間成為炙手可熱的畫家，稱得上是里程碑的作品。在這裡樹立的纖細優雅風格，受到貴族們的青睞，也確立了洛可可繪畫的方向。然而，事業上的成功、忙碌的生活反而帶來禍害，他罹患了肺病，結束了短短三十七歲的生涯。

70

③ 丘比特們

維納斯的隨從丘比特們，飛
在空中以可愛的姿勢，為朝
聖者祝福。

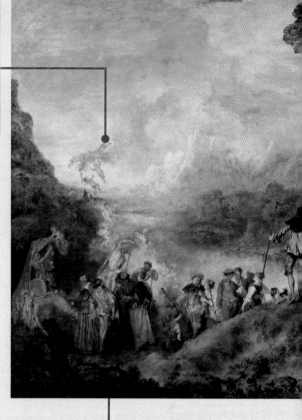

① 維納斯像

纏繞著玫瑰的維納斯像，表
示這個島是愛與美女神維納
斯的聖地。

洛可可畫作　再看一幅！

柔美的色彩與女人胴體渾圓的曲線，散發出調和優
美，同時充滿性感魅力的裸女圖。從少女身邊奢華的
用品，可以了解18世紀的流行。左下角地板畫了一個
異國風情的香爐，當時這種東方工藝品很受歡迎，吸
引貴族們爭相收藏。作者布雪一向以本作這種甜美又
帶性魅力的作品贏得人氣，並受到路易十五世愛妾龐
巴度夫人的庇護。

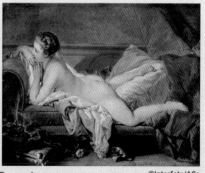

©Interfoto/Aflo

《休憩女孩》法蘭索瓦・布雪 Francois Boucher

1752年，油彩、畫布，59×73公分，慕尼黑老繪畫陳列館

宮廷畫家繪出釀成醜聞的裸女像

裸體瑪哈

法蘭西斯科・哥雅 Francisco de Goya

1795～1800年左右，油彩、畫布，97×190公分，馬德里普拉多美術館

敲開近代繪畫之門的真人裸體

十八世紀西班牙著名的宮廷畫家哥雅，因為這幅《裸體瑪哈》面臨巨大的挑戰。標題的「瑪哈」並不是特定女子的名字，而是西班牙語中「俏姑娘」的意思。

也就是說，這幅作品描繪的是市井女子的裸體畫。一般認為委託人是哥雅的贊助人，時任西班牙宰相的曼努埃・哥代，但至於模特兒是誰，直到現在還沒有定論。

雖然現代人們已經接受裸體的藝術，但在哥雅活躍的十八世紀西班牙，環境完全不同。當時，天主教會的影響力無遠弗屆，對性道德的要求也非常嚴格。就算是藝術，也只有在描繪神話女神，或夏娃等聖經裡的人物，才可以以裸體出現。在基督教社會中，這種心照不宣的規則早已延續了數百年。

本作打破禁忌，畫了市井女子的裸體，當然成為一大風波，哥雅也被當成異端審問。以宮廷畫家受到世人肯定的哥雅，這幅畫可說已危及他畫家的生命。

這幅畫本已是充分革新性的作品，但哥雅更進一步做了頗有意思的嘗試。他在之後又畫了《著衣的瑪哈》。同樣的構圖、同樣的模特兒，分別畫出裸體與著衣的做法，是當時一般人想都想不到的表現。

而且他做了微妙的區別，讓觀者得以想像兩幅畫之間經過的時間與劇情。主題的自由選擇，與破格的童心，這幅挑戰作品，不但讓藝術從宗教的陳腐中解放，也肯定成為邁向近代化的契機。

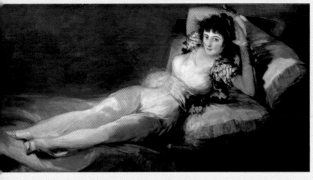

《著衣的瑪哈》

1800～1803年，油彩、畫布，
95×190公分，馬德里普拉多美術館

©The Bridgeman Art Library/Aflo

① 微妙變化的臉

穿了衣服的瑪哈，化了美麗的妝，以充滿柔情的視線望著觀者。而裸體瑪哈向觀者挑釁似的銳利眼光則令人印象深刻。再者，與著衣版相比，裸體的頭髮看起來也較為凌亂。

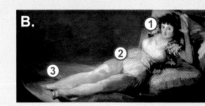

③ 裸體與著衣不同的筆觸

裸體版與著衣版的筆觸相異，畫裸體時用了滑潤的筆觸，表現肌膚的柔軟和纖細，但布的表面則用稍快的筆觸描繪。

② 床單紊亂的方式

兩個瑪哈雖然都採取同樣的姿勢，但相比之下，床單的紊亂程度還是略有區別。著衣版的床單幾乎絲紋不亂，但裸體版卻是皺成一團，與瑪哈的表情相對應，她脫了衣服之後發生了什麼？成了令人浮想連翩的表現。

畫家檔案

法蘭西斯科·哥雅

1746～1828年

哥雅是近代西班牙繪畫的巨匠，他曾留學義大利，之後成為西班牙皇家學院的會員，四十三歲受命成為宮廷畫家。在宮廷，他為皇家畫了多幅色彩鮮豔、寫實性高，以及運用流暢筆觸畫的美麗肖像畫，因而事業扶搖直上。四十六歲時不幸失去聽力，後來，除了完成宮廷畫家的工作外，他也開始描繪挖掘人性內在的諷刺作品。畫作中也隱藏著他對十八世紀末到十九世紀初，相繼發生革命、戰爭造成社會情勢不安定的憂慮。像繪出心中陰影的《黑暗畫作》系列，雖然風格詭異，但其嶄新的表現已成為廿世紀象徵主義的先驅。

激盪的19世紀
近代的名畫

法國七月革命的混沌、英國工業革命的象徵，
或是活在該時代的民眾身影、生活、流行……
19世紀的繪畫宛如時代的鏡子，
將當時的激盪傳達給現代。

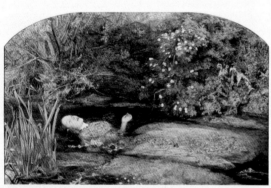

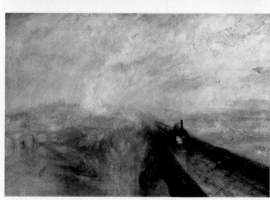

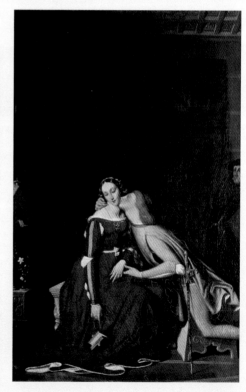

18世紀晚期到19世紀末，隨著劇烈的社會變革，美術界也起了偌大的變化。此時，在新古典主義、浪漫主義主導的法國藝術界，印象派以反學院派之姿，引發了爭論。這裡介紹這段時期主要畫家與周邊人物的關係。

※《》內為作品名稱

師徒	對立或敵對	朋友、熟人
影響	贊助人	

寫實主義

尚・法蘭索瓦・米勒
1814年-1875年

畫家。善於將農民描繪成英雄，一如傳統的歷史畫、神話畫、宗教畫。從1848年2月革命開始，便選擇農民作為題材。《拾穗》、《晚鐘》

古斯塔夫・庫爾貝
1819年-1877年

畫家，寫實主義畫派的中心人物。對存在已久的傳統沙龍表現出反抗的態度，因而成為話題。《奧南的葬禮》、《奧南的午休》

奧諾雷・杜米埃
1808年-1879年

畫家。從諷刺時政的諷刺畫或石版畫，漸漸轉變為取材自民眾日常生活的油畫或水彩畫。對梵谷也造成影響。《三等車廂》、《洗衣婦》

浪漫主義

西奧多・傑利柯
1791年-1824年

畫家，立基於面對現實的個人主義，留下許多從主觀解放感性的浪漫主義繪畫作品，是該畫派的先驅。《梅杜薩之筏》

傑克・路易・大衛
1748年-1825年

畫家，從美術學院主導的官立美術學校發跡，也是成功的新古典主義教育者。《蘇格拉底之死》、《馬拉之死》、《拿破崙越過聖伯納隘口》

多米尼克・安格爾
1780年-1867年

畫家，大衛的愛徒，繼承新古典主義。在沙龍展發表作品，與德拉克洛瓦等浪漫主義派打對台。《保羅與法蘭西斯卡》、《土耳其浴室》

皮耶・納西斯・葛林
1774年-1833年

畫家。畫風雖為新古典派，但他的畫坊卻出了許多浪漫主義的畫家，如傑利柯、德拉克洛瓦等。

尤金・德拉克洛瓦
1798年-1863年

浪漫主義的代表畫家。與安格爾的新古典主義對立，兩人在法國繪畫家各占半邊江山，長達半世紀。《自由領導人民》、《薩達那培拉斯之死》

新古典主義

約翰・約辛姆・溫克爾曼
1717年-1768年

德國考古學家、美術史家。他認為在古希臘實現了萬人普遍共同的理想美。他提倡的美術論，成為新古典主義的基礎，著有《古代美術模仿論》。

路易十六世
1754年-1793年

法國國王。1789年在位時在法國大革命中失勢，遭到處死。

拿破崙・波拿巴
1769年-1821年

軍人、政治家、法國共和國皇帝。法國大革命後收拾混亂的局面，樹立軍事獨裁政權。指定大衛為宮廷畫家，要他為自己畫肖像畫。

古斯塔夫・卡玉博特
1848年-1894年

畫家。在第二至第七屆印象派畫展中參展的資產家，也支援開展費用。買下多件畫家好友的作品，給予經濟資助。《刨地板的工人》

弗雷德里克・巴齊耶
1841年-1870年

畫家，前印象派的重要人物。莫內曾看出他傑出的才華，然而很年輕便戰死沙場。《家族聚會》

瑪麗・卡薩特
1845年-1926年

美國籍女畫家。在巴黎師事竇加，參加印象派畫展。留下母子像等女性化作品。《藍色扶手椅上的少女》

巴迪儂派

克勞德・莫內
1840年-1926年

畫家。與雷諾瓦、希斯里、畢沙羅等組成匿名協會，企畫舉辦第一屆印象派畫展。不斷探索印象派的技法。《睡蓮》、《散步、撐傘的女人》

艾佛列德・希斯里
1839年-1899年

畫家，有段時間與雷諾瓦有深刻的交流，晚年雖然貧困，仍不改其技法，畢沙羅認為他是「典型的印象派畫家」。《洪水與小舟》

愛德加・竇加
1834年-1917年

畫家，參加過多次印象派畫展，但因性格古怪，與雷諾瓦、馬奈經常起衝突。《明星》、《歌劇院的舞蹈教室》

卡米爾・畢沙羅
1830年-1903年

畫家。受到畫家同伴們深厚的信任。唯一一位全勤參加第一至第八屆印象派畫展的人物。《早晨日光下的義大利大道》

奧古斯都・雷諾瓦
1841年-1919年

畫家。與莫內往來密切，還曾經一起作畫過。晚年受風濕痛之苦，坐在輪椅上繼續作畫。《船上的午宴》、《芭蕾伶娜》

後印象派

喬治・秀拉
1859年-1891年

畫家。從光學、色彩理論發展出點描技法，影響了畢沙羅、席涅克的畫風。《傑特島的星期天下午》、《馬戲團》

保羅・塞尚
1839年-1906年

畫家。參加第一屆印象派畫展。是個脾氣很難伺候的人物，與畫家同伴日益疏遠。《有大松樹的聖維克多山》、《蘋果與橘子》

艾德華・馬奈
1832年-1883年

畫家。與莫內和竇加頻繁交流，是印象派的重心人物，但從來沒有參加過印象派畫展。《奧林匹亞》、《草地上的午餐》

保羅・席涅克
1863年-1935年

畫家，追求秀拉的點描法，將它散播於世。新印象派主義的重心人物，與孤傲的梵谷一直保持聯絡。《紅色浮標》、《費內翁肖像》

保羅・高更
1848年-1903年

畫家，有段時間與梵谷共同生活，後來鬧翻，渡海到大溪地，創造出獨特的畫風。《我們從何處來？我們是什麼？我們往何處去？》、《快樂的人》

貝爾特・莫里索
1841年-1895年

畫家，師事馬奈，也擔任繪畫的模特兒，與雷諾瓦、竇加等多位畫家交流過。《搖籃》

亨利・鐸・土魯斯・羅德列克
1864年-1901年

畫家。出身自南法的伯爵家，作品多以紅磨坊為題材。與梵谷同一間畫室。《紅磨坊的舞會》、《紅磨坊拉・古留》

文森・梵谷
1853年-1890年

畫家，擁有傑出的才華，受到浮世繪強烈的影響。雖然性情孤傲，但與羅德列克交情深厚。《向日葵》、《星夜》、《夜晚露天咖啡座》

埃米爾・貝納爾
1868年-1941年

畫家。與高更一同開始綜合主義，但後來各分東西。與羅德列克、梵谷同一間畫室。《蕎麥收割》

從正確的人物描寫，看見古典的復活

蘇格拉底之死

傑克‧路易‧大衛 Jacques Louis David

1787年，油彩、畫布，129.5×196.2公分，紐約大都會美術館

©Alamy/Aflo

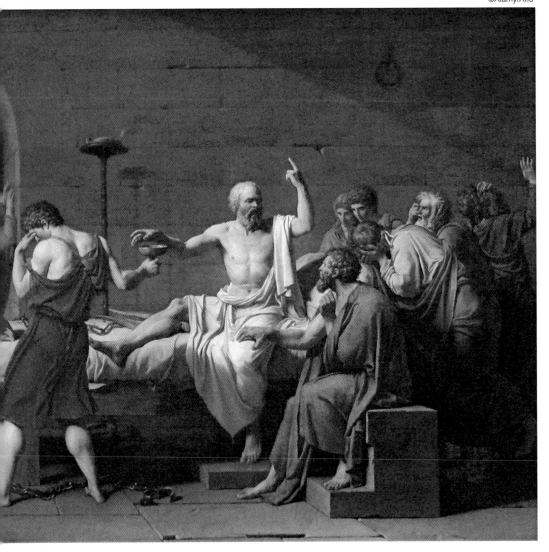

回歸古代藝術 一掃貴族嗜好

　十八世紀後期，啟蒙主義不斷流行普及。在法國，這股風潮對特權階級的享樂變得更強烈，對貴族品味的享樂洛可可藝術的反感，也日益升高。另一方面，由於一七四八年龐貝和赫庫蘭尼姆古代遺跡的出土，造成了一股古代熱潮。以古代遺跡為主題的版畫集和古希臘藝術理論書紛紛出籠，古希臘羅馬以及將文藝復興藝術視為最高理想的新古典主義，也漸漸興起。

　而在熱潮的發源地羅馬留學的大衛，便成為新古典主義的先驅畫家。其中，《蘇格拉底之死》更是充分表現出新古典主義繪畫的特色與魅力。

　細微的服裝皺褶毫無遺漏及正確繪出的畫面，展現出高度的寫實技術。理想化的人體描寫是以希臘雕刻為藍本。新古典主義在作品中追求秩序與合理性，選擇了道德性強硬的主題，可以說與熱愛優美與享樂的洛可可背道而馳。本作取材自古代哲學家柏拉圖的著作《蘇格拉底辯詞》，也是其中一例。

　他所畫的是倡說無知之知的蘇格拉底因莫須有的罪被判死刑，要他自己喝下毒酒的場面。門生哀嘆傷心地與老師訣別，但蘇格拉底對自己的死毫不足惜，直到最後都還在講述自己的哲學。這種自我犧牲的態度，隱含著「國家大事先於個人」的訊息。當然，想必也有對墮落國政的批判之意吧。大衛關心政事，也從事議員的活動，所以也以當時的政治事件作為主題，畫了一些作品。

① 蘇格拉底的門生

不捨地與老師訣別的門生，用各種不同的姿態表現悲傷。

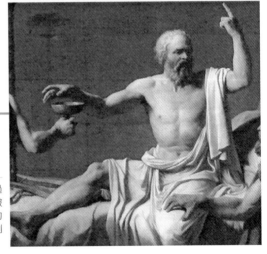

② 伸手取毒酒的蘇格拉底

接受有罪判決的蘇格拉底，不卑不亢地取過毒酒準備赴死。從人體的描寫和布料的皺褶，看得出大衛高超的素描功力。對線條勾勒形態的掌握，在文藝復興時期是特別受到重視的技巧。

畫家檔案

傑克·路易·大衛

1748年～1825年

十八世紀末到十九世紀初，大衛是法國主導新古典主義的畫家。一七七五至一七八〇年的五年，他曾前往羅馬留學，從古代雕刻及文藝復興巨匠那裡，得到人體描寫及色彩表現的真傳。他的技術高超受到讚賞，但也因為主題表現的反王政思想而受到警告。法國大革命爆發後，他一面以政治事件為主題作畫，同時也擔任議員。他對路易十六世的處死投下贊成票也廣為人知。當革命的領導者失勢，他也因遭到逮捕而暫時消失在檯面上。不過，幾年後他被拿破崙任命為首席畫家，再次飛黃騰達。拿破崙被推翻後，他逃到布魯塞爾，在那裡結束一生。

③ 蘇格拉底的親戚

畫面最裡側畫的是從牢裡被放出來的親戚們。

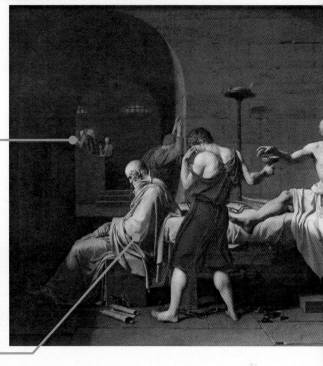

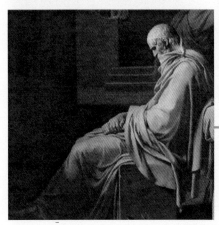

④ 冥想的柏拉圖

與其他驚慌失措的門生不同，柏拉圖在靜靜地冥想，後來將老師的演講抄寫下來，完成《蘇格拉底辯詞》。

更進一步認識 **另一幅畫！**

大衛歸屬於法國大革命中主要發動革命的雅各賓黨，這幅畫便是該黨領導人尚・保羅・馬拉殉教的場面。馬拉在治療皮膚病的時候遭到殺害，坐在浴缸裡沒了氣息。放墨水和紙條的箱子上，有著大衛給友人的簽名，畫作充滿莊嚴感，宛如耶穌基督死去的狀態。畫家也有意將馬拉描繪成革命英雄，激發民眾的支持。

《馬拉之死》

1793年，油彩、畫布，165×128公分，布魯塞爾比利時皇家美術館

保羅與法蘭西斯卡

充滿甜美與緊張的悲劇前一刻

多米尼克・安格爾 Jean Auguste Dominique Ingres

1819年，油彩、畫布，48×39公分，法國昂杰美術館

超越傳統畫出個性的歷史不倫事件

《保羅與法蘭西斯卡》是根據十三世紀的真實事件描繪的作品。

出生在義大利里米尼地主家的保羅・馬拉帖斯塔愛上了嫂嫂法蘭西斯卡，雖然是兩情相悅，暗通款曲，最後還是被揭發，兩人都被兄長殺死，成了悲劇事件。

同時代的但丁・阿利吉耶里在著作《神曲》中，描寫兩名當事人背負罪孽在地獄受苦的慘狀。這件事永遠以醜聞的形式被保留下來，雖然是個災難，但是他們的愛情也依然傳頌至後世。

本作描繪的是悲劇發生的前夕。察覺到彼此心意相通的保羅近了法蘭西斯卡，想要吻她。法蘭西斯卡雖然驚慌地將臉躲開，但臉上泛起紅暈，嘴邊浮起笑意。正要初次相吻的兩人身後，站著法蘭西斯卡的丈夫，他手裡拿著武器，正等待著殺死姦夫的一刻。

這幅氣氛甜美卻又充滿緊張感的畫，是新古典主義創始者大衛的門生安格爾所繪。安格爾也和老師一樣，具有極高的素描功力，這點從本作的衣服和裝飾品素描即可窺見一二。

但是另一方面，他對人體的描繪卻也出現不符寫實性的地方。例如，我們來看看伸長身體想要一親芳澤的保羅吧。他的脖子被拉直，而且上半身大幅傾斜，這種動作非常難保持平衡。保羅手腳的伸展方式也很不自然，看起來像軟體動物。這種獨特的表現，目的是想大膽地打破主題的形態，創造出新的美感。變形的人體描寫使畫面產生柔和的魅力，與浪漫的主題有了完美的協調。

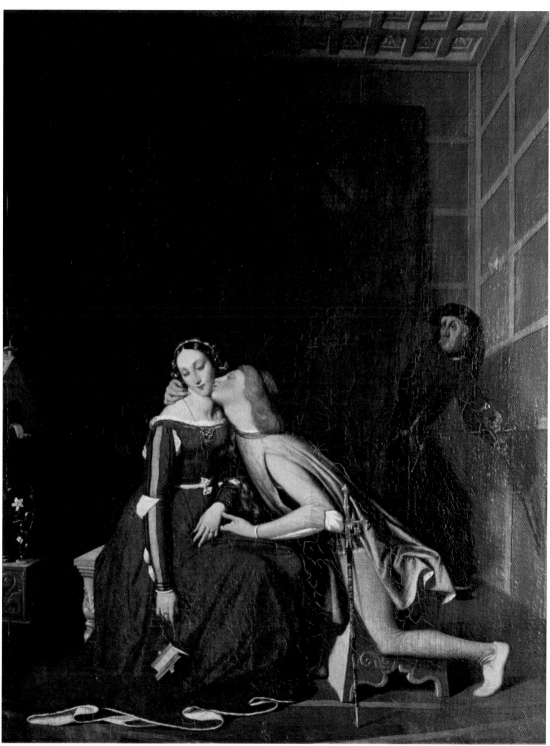

① 戒指在無名指上發亮的手　② 連質感都完美複製的觀察力

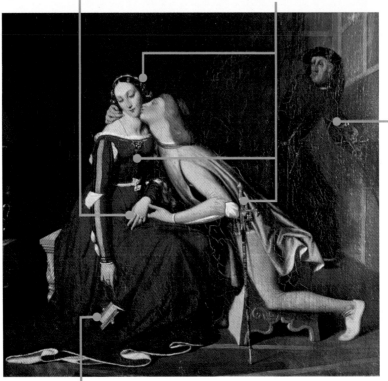

③ 丈夫

④ 即將掉在地上的書

畫家檔案

多米尼克・安格爾

1780～1867年

安格爾是大衛的繼承者。大衛奠定的新古典主義，由安格爾來完成。

除了描繪可歌可泣的歷史畫，安格爾也擅長性感的裸女畫和描寫細密的肖像畫。他來自法國西南部的蒙托邦，在土魯斯的美術學校學習，後來又在大衛身邊修習，然後到義大利留學了十八年，受到拉斐爾等文藝復興巨匠的強烈影響。

他不拘泥於新古典主義的個性化作風，最初也曾受到責難，但不久後就受到賞識，甚至在國立美術學校執掌教鞭，晚年成為校長，並就任上議院議員，獲得極高的地位與名聲。

④ 即將掉在地上的書

從手中滑落的書，讓觀者知道法蘭西斯卡是冷不防被強吻的。兩人正在讀《亞瑟王傳說》裡王妃與騎士私通而結合的故事時，察覺到彼此的心意。

① 戒指在無名指上發亮的手

法蘭西斯卡左手手指上帶著已婚者的記號「戒指」。而保羅的手靠上來，就像是犯下不貞罪的暗號。

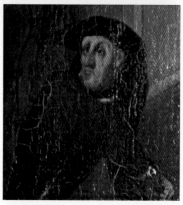

② 連質感都完美複製的觀察力

安格爾無與倫比的素描功力，除了表現在正確掌握人體外，也全心用在如實重現的衣服與飾品上。即使年事已高，他的觀察力依然寶刀未老，70歲之後還能畫出非常細密的肖像畫。

③ 丈夫

法蘭西斯卡的丈夫為浪漫的氣氛增加了緊張感。他悄悄地出現在畫面的一角，正準備攻擊與妻子偷情的弟弟。

更進一步認識 另一幅畫！

安格爾的晚年大作，也是他擅長裸女像集大成的作品。畫在圓形圖片裡的是土耳其女子浴室的光景。女人們不久前都泡在左端畫的浴缸裡，但現在大家隨意放鬆舒展。安格爾實際上並沒有去過土耳其，他根據書籍資料，畫出理想的東方世界，將之與裸女結合，留下這幅肉體美大作。

《土耳其浴室》

1859～1863年左右，油彩、貼上木板上的畫布，直徑108公分，巴黎羅浮宮

©The Bridgeman Art Library/Aflo

自由領導人民

戲劇性表現壯烈的七月革命

尤金・德拉克洛瓦 Eugène Delacroix

1830年，油彩、畫布，259×325公分，巴黎羅浮宮

第一時間將衝擊事件繪成畫作

一八三○年七月二十八日，法國波旁王朝的最後一任國王查理十世執政時期，民眾因為受不了他的暴政，以自由、平等、博愛為旗幟，拿著武器走上街頭，爆發了「七月革命」，經歷三天的戰鬥，最後查理十世被流放海外，擁立奧爾良公爵路易・菲利普即位，事件才告一段落。

畫家德拉克洛瓦把他三十二歲時遇到的這場革命，在第一時間將它畫成這幅《自由領導人民》。

左手持槍，右手揮著象徵「自由（藍）、平等（白）、博愛（紅）」的三色旗，大大坦露胸部的女神帶領著民眾走向自由。這位「自由女神」叫作瑪麗安，是將法國擬人化的象徵。

為了讓觀者的視線自然地朝向女神，德拉克洛瓦以女神作為頂點，使用金字塔型的構圖。此外，又讓明暗對比，強而有力且戲劇性地，畫出民眾越過同胞的遺體，為追求自由勇敢地奮戰的樣貌。

女神的臉最初與身體同樣向著正面，經過幾次修改，重畫成側臉，轉向市民的方向，藉此更加有力地表現出領導民眾的神態。

此外，他還畫出表現印刷廠工人的連身服、工匠經常穿的寬長褲，還有理科學生象徵的貝雷帽等當時市民的服裝，如實地呈現出各種職業、身分的人參與這場革命。事實上，德拉克洛瓦便是以真實參加革命的人物為原型來完成這幅畫作的。

本作應該說是德拉克洛瓦血液中的記者魂昇華吧，他在一八三○年七月革命發生的當年畫了這幅畫。但是，在當時展出的沙龍展中，這幅畫因為與流行的高雅畫作差距太大而受到相當大的惡評，尤

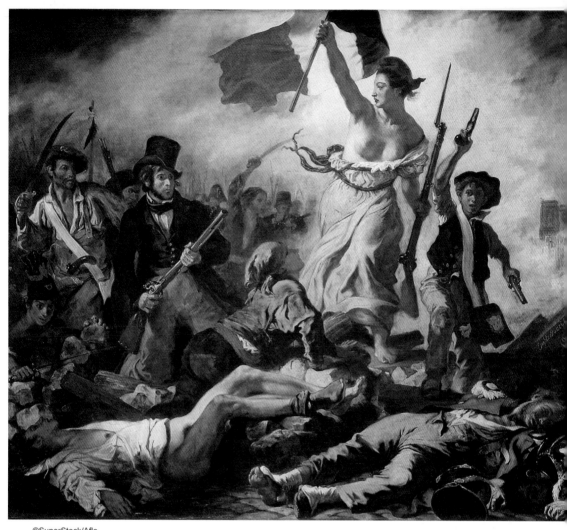

©SuperStock/Aflo

其是主張新古典主義並執掌美術學院的安格爾，更是對它徹底地否定。

不過，第二年它便被新政府買下，新國王路易・菲利普將它掛在皇宮裡，提醒自己勿忘革命，但是隨後又因為太政治化而被收進倉庫，直到一八七四年才重見天日。

① 女神的帽子

作者用古希臘時代被解放的奴隸戴的帽子來象徵自由。

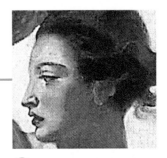

② 女神的側臉

多次修改後，把女神畫成了側臉。在素描階段，他畫了各種角度，有的向左向右，也有仰望天空，或是低頭俯視。正式版本時他畫了正面，但又從古希臘時代刻在硬幣上的側臉浮雕得到靈感，於是再重畫過。

③ 持槍的少年

女神的右側有個右手高舉槍枝的少年，戴著象徵理科學生的貝雷帽。它成為《悲慘世界》裡，少年卡夫洛許的原型。

畫家檔案

尤金・德拉克洛瓦

1798～1863年

德拉克洛瓦生在法國巴黎郊外的外交官之家，不過也有一說法認為，他的父親是在維也納會議上代表法國出席的宰相塔雷蘭。他在新古典主義畫家格林的畫室學畫，以《但丁和維吉爾共渡冥河》入選沙龍展，但取材自當時真實事件的《希阿島屠殺》卻引發了毀譽參半的批評。除了取自「七月革命」這件社會事件的畫作《自由領導人民》之外，他也以摩洛哥旅行時的素描為藍本，發表了帶有異國風情的畫作《阿爾及爾的女人》。他的作品多有鮮豔的色彩和戲劇性的構圖，因而成為浪漫主義的領袖，對後來的畢卡索和雷諾瓦影響甚巨。

④ 戴禮帽的男人

戴著禮帽，雙手持槍的男子，據說就是畫家德拉克洛瓦自己。

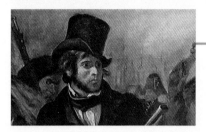

⑤ 紅白藍三色

女神右手拿的旗幟，倒在畫面前景的人，和女神腳邊死者的服裝等，隨處都有象徵「自由‧平等‧博愛」的紅、白、藍三色。

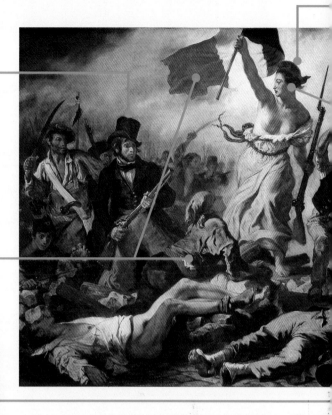

更進一步認識 **另一幅畫！**

亞述國王薩達那帕拉見叛軍兵臨城下，自知死期已近，下令「不准自己所愛在自己死後獨留世間」，要家臣和奴隸殺了寵妃、愛馬，破壞財產。作者選用了異國情調的題材，運用鮮豔的色彩，讓女人們白皙的裸體從紅色中突顯出來，激烈的動作和爆發力的構圖，真可說是浪漫主義的精髓，然而因為它的主題和描寫，受到當時評論家嚴厲的批判。

©DeAgostini/Aflo

《薩達那帕拉之死》

1827～1828年，油彩、畫布，392×496公分，巴黎羅浮宮

史上第一幅表現「速度」的風景畫

雨、蒸氣、速度

約瑟夫・馬洛德・威廉・透納
Joseph Mallord William Turner

1844年，油彩、畫布，91×122公分，倫敦國家美術館

©The Bridgeman Art Library/Aflo

風景畫家嘗試追求速度的描寫

乍看會不明白本作到底在畫什麼，於是人們會凝目注視片刻，試圖看出各種不同的事物。接著便會注意到從霧靄中漸漸向自己迎來的黑色巨物。它吞下煤，吐出黑煙，發出刺耳的聲響，原來是呼嘯過地面的蒸氣火車。

十九世紀初，英國因為工業革命而面臨巨大的轉變期。棉業和製鐵業等急速發展，為了運送原料和產品，蒸氣火車的發明發揮了極大的效用，可以說是近代化的象徵。

本作畫的是一八三三年設立的大西部鐵路，通往這裡的橋則是一八三九年新建的梅登黑德鐵路橋。

彷彿想要強調一切都充滿了新生力，透納在畫面中散置著小船、野兔、古代石橋等對比物體。但是本作中最值得注意的重點，是利用

巧妙的光、雨和大氣的表現而產生的疾馳感。

這幅畫還留下了一個小故事。

某天一位女士搭上蒸氣火車前往倫敦，在車上遇到一位老紳士問她可否開窗。女士同意了，於是老紳士打開窗戶，望著窗外達九分多鐘，甚至伸出半個身子感受撲面而來的風和雨。那位老紳士正是透納本人，為了這幅畫而進行「體驗」。

視線雖從車內轉向車外，但本作很完美地表現出透納親身感受到的雨水和速度感。這是繪畫史上第一次描繪「速度」的作品，也將風景畫的歷史帶到新的境界。

① 蒸氣

蒸氣火車噴出的煙和雨混在一起，白色的霧靄擴散開來，幾乎看不見前路。顏料一層層的加上去，畫出往上冒出的樣子，那粗獷的筆觸，讓畫面產生臨場感。

② 雨

用白線描寫自右颳向左方的雨絲，很清楚的看出雨勢的猛烈。表現「雨」的畫作，在日本有歌川廣重的《大橋驟雨》（1857年）最為人所知，但是透納的描寫非常有創意，也是嶄新的嘗試。

歌川廣重
《名所江戶百景·大橋驟雨》

1857年，東京國立國會圖書館

③ 野兔

怕被火車輾過，四處奔逃的野兔子。表現出人類用文明的力量征服大自然。

畫家檔案

約瑟夫·馬洛德·威廉·透納

1775～1851年

透納生於英國倫敦，十四歲向風景畫家湯瑪斯·馬爾頓學習水彩畫，隨後進入皇家學院附屬美術學校就學。自此到二十多歲，他經常雲遊四海，速寫風景，留下水彩畫，成為頗富盛名的風景畫家。

四十歲之後，他兩次到義大利旅行，受到威尼斯明亮色彩強烈影響，畫風也從原有的寫實風格，轉變為抽象的筆觸。透納一生留下大量的作品與速寫。身後全部捐贈給國家，只有一個條件，就是「集中展示」。

④ 石橋

古代風格的石橋靜靜佇立，與新建的梅登黑德橋形成
一新一舊，且一靜一動的對比。

⑤ 小船

泰晤士河上擺渡的小船。在蒸氣火車誕生以
前都是利用小船渡河，這裡也形成新舊對
比。

更進一步認識 **另一幅畫！**

透納的好友，也是競爭對手的畫家大衛‧威爾基爵士在
乘船旅行途中過世，因而海葬。為了悼念好友，他畫了
這一幅《安息—海葬》。透納並沒有親眼看到那一幕，只
根據畫家好友的素描作品，依樣畫出來。月光中飄浮在
海上的船，吐出的黑煙深濃到不自然的地步，但這正是
對朋友深刻的哀悼。

《安息——海葬》

**1842年，油彩、畫布，87×87公分，
倫敦國家美術館**

描繪階級社會的現實與對農民的尊重

拾穗

尚-法蘭索瓦·米勒 Jean-Francois Millet

1857年，油彩、畫布，84×111公分，巴黎奧賽美術館

農民畫家描繪出
勞動之美

三名婦女彎著腰，默默撿拾土裡的麥穗。從左看明亮的畫面，感受得到柔和牧歌般的氣氛，但這裡

描繪的，卻是十九世紀發展近代化時，在農民間擴大的階級現實。

時間是初夏季節，地點是收割麥穗的忙碌農村。人們把麥穗割下來捆成一束一束。但是，這樣的作業中，總有幾支零碎的麥穗掉出

來，她們便在農活結束後，細心地一一撿起來。

而且，這些婦女並不是在收拾自己的農作物，而是收集別人田裡剩下的麥穗。這是為了餬口最辛苦的勞動，法律允許最低層的農民有撿拾落穗的權利。

彎腰工作的辛勞超出想像。後方還畫著一些農民將已收穫的大量麥穗堆在貨台上。而在畫面的右側，畫著地主騎在馬上，監視著欣喜豐收的農民。這正是階級社會的縮影。但是，為什麼作品中感覺不到這種悲涼呢？

其實，米勒在十九歲學繪畫之前曾經做過農務。正因為親身體驗到生活的嚴苛，所以，他才把焦點集中在貧困但堅強地活在自然中的農民，把他們當成繪畫的主題。也就是說，《拾穗》是米勒對農民充滿尊重之情的作品。

這幅畫中米勒所繪的農村，是

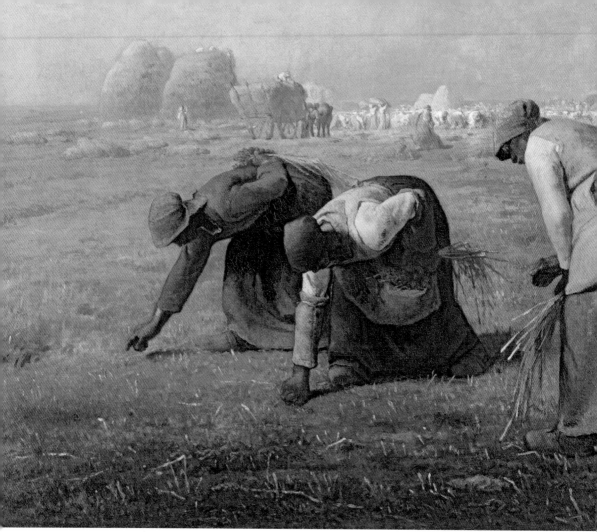

©The Bridgeman Art Library/Aflo

位於巴黎東南六十公里的巴比松村。這個地區有著廣袤的楓丹白露森林從一八三○年代起，許多畫家聞風造訪，在此定居。

　　人們稱他們是「巴比松派」，作品題材多是在近代化都市中感受不到的自然田園。除了米勒外，有名的還有盧梭、柯洛等。一八七二年有百位以上的畫家住在此地，稱得上是生產藝術之村。

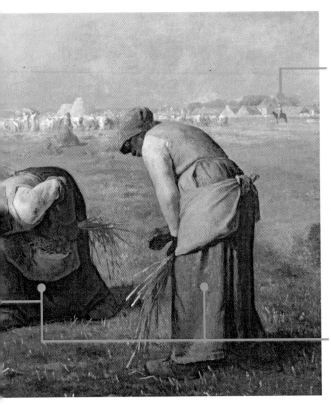

① 統治階級

騎在馬上巡視田地的人物似乎是地主，他是來監看百姓的作業情況吧。19世紀，一名地主擁有廣大的農地，因此，他們雇用許多農民工作，在本作裡，地主擁有的農地也是廣大無際。

② 三名婦女

舊約聖經《路得記》出現了三個人物，土地所有者波阿斯，拾穗照顧婆婆拿俄米的媳婦路得。這三名婦女就比擬為聖經中的人物。米勒本是虔誠的基督徒，因而也將農民勞動的身影畫得十分崇高。

畫家檔案

尚-法蘭索瓦・米勒
1814～1875年

法國諾曼第地方的寒村裡，米勒出生在一個貧窮的農家，是九個兄弟中的老大。他十九歲時開始學習繪畫，二十二歲獲得獎學金到巴黎去旅行。二十六歲時第一次入選沙龍展，但還是沒能脫離貧困生活，有段時期靠著畫風俗畫或裸女像維生。一八四九年巴黎霍亂大流行，米勒因而帶著妻子移居到郊外的巴比松村。在那兒他專心描繪農民，誕生了《播種人》、《拾穗》、《晚禱》等代表作，確立了農民畫家的地位。他總在農作的嚴峻中畫出溫柔的氣氛，是很多人都熟悉的畫家。

③ 收穫

畫面後方，是一片歡樂進行收穫作業的景象。百姓們把麥穗不斷搬到貨台上，幾乎快要滿出來了。和畫面前景相比，明亮清澈的色調，令人印象深刻。

④ 拾穗

在已經收割結束的田裡，撿收剩下的麥穗，獲得微薄食糧的作業。她們的手被陽光曬得黝黑，訴說生活的窮困與嚴苦。

更進一步認識 另一幅畫！

日暮時分，農家夫妻配合教堂的鐘聲做起晚禱。他們為今天一天感謝神恩，同時也向祖先祈禱。明暗的對比下看不見兩人的表情，但和《拾穗》一樣，他們的身影充滿了崇高的氛圍。雖然部分富裕階層人士批評這是一幅為貧困抗爭的畫，具有危險性，但本作訴求信仰的珍貴，還是打動多數觀者的心，贏得大眾的歡迎。

《晚禱》

1857～1859年左右，油彩、畫布，
56×66公分，巴黎奧賽美術館

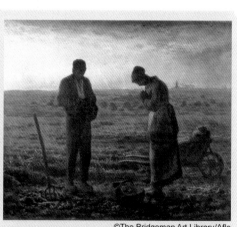

©The Bridgeman Art Library/Aflo

顯靈

以嶄新的創意將莎樂美描繪成「魔女」

古斯塔夫・莫羅 Gustave Moreau

1876年，水彩、紙，105×72公分，巴黎羅浮宮

莫羅送給世人的
致命女郎莎樂美

首先映入觀者眼裡的，是飄浮在空中的神聖男子首級，然後是手指著它，充滿驚恐的妖豔女子。畫作中到底出了什麼事？

他畫的是新約聖經中的一個場景。頭顱是施洗者約翰的，他因批擊猶太王希律娶了嫂嫂希羅底而被捕入獄，但是因為約翰受到民眾的愛戴，希律王心有忌憚而不敢殺他。

有一天，希律王的繼女莎樂美為他表演了一段舞蹈，希律王答應要賞賜她。莎樂美不知該如何回答，便去詢問母親。希羅底受約翰批評自己，於是抓住這個機會對女兒說：「你叫父王賞你約翰的人頭。」於是，希律雖然心痛，卻只有命令衛兵將約翰的頭砍下來，放在盤子上交給莎樂美。

很多畫家的作品都以這個場面作為主題，但是大多是畫著莎樂美拿著裝有約翰人頭的盤子。這樣的畫面已經夠驚悚的了，但其中莫羅的構圖卻特別有新意。莫羅把以往「聽從母親唆使」的天真少女形象，描繪成誘惑男人走向滅亡的魔女。

而受到本作的影響，十九世紀末的作家奧斯卡・王爾德發表了劇作《莎樂美》。內容作了嶄新的設定，敘述莎樂美愛上了施洗者約翰。

這時，插畫家比亞茲萊的畫（見101頁）也相互呼應，將莎樂美固定為致命女郎的新形象，從十九世紀末到廿世紀初，掀起了一陣致命女郎的熱潮。莫羅對後世的影響，難以計量。

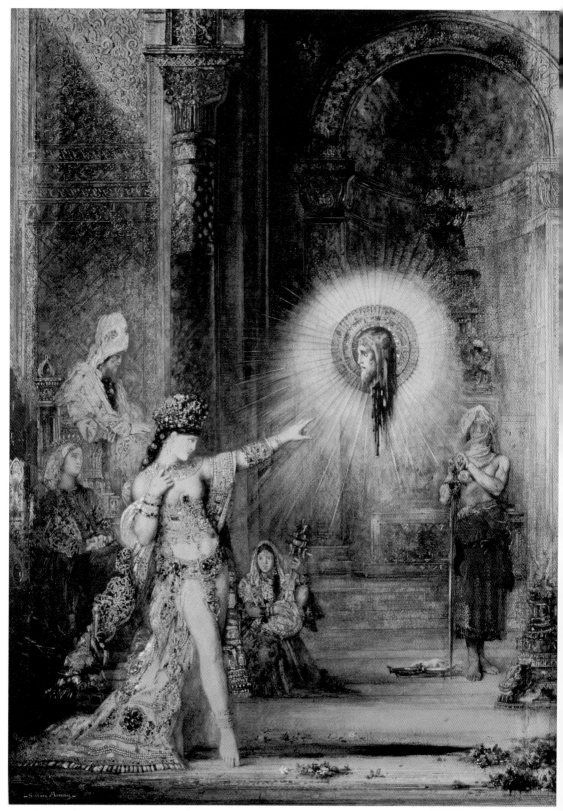

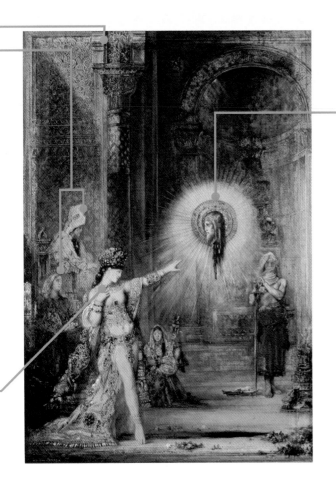

① 約翰的頭顱

為耶穌基督施洗的聖人施洗者約翰，一般都是被繪成放在盤裡的首級，但莫羅畫的約翰卻是充滿聖光地飄浮在空中。斬下的首級還在滴著血，地板上暗紅色的血漬不斷擴大。他的視線凝視著莎樂美，像是還想説些什麼。

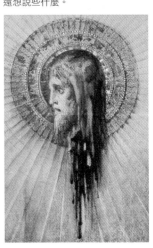

畫家檔案

古斯塔夫・莫羅

1826～1898年

　　莫羅生長在巴黎的富裕家庭，父親是建築家，母親是音樂家。他曾説：「我只相信自己感受到的、眼睛看到的東西。」他的作品在這樣個性化的解釋下，創造出神祕而幻想的世界，被尊為象徵主義的先驅。莫羅晚年在國立美術學校執教，尊重學生的個性，教導他們自由繪畫的重要性。在他教導下，成就出代表野獸派的諸位大師，如馬蒂斯、魯奧等人。

　　莫羅生前為了將自己的作品整理公開，計畫將自家兼畫室改成美術館。在他過世的五年後，終於誕生世界第一所個人美術館「古斯塔夫・莫羅美術館」。

② 細緻的描寫

細密的裝飾描寫，也是莫羅的特色。同樣主題的其他作品中，也加入細密的阿拉伯花紋的裝飾。

③ 希律與希羅底

王與王妃站在莎樂美的背後，本來故事的主角是這兩人和約翰，但本作中主角始終都是莎樂美，而將兩人畫成了配角。莎樂美對約翰的顯靈顯得驚訝，但另外兩人似乎沒有注意到。

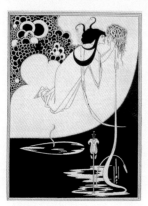

奧伯利‧比亞茲萊

《孔雀裙》

1894年
奧斯卡‧王爾德
《莎樂美》插圖

抱著心愛約翰的首級，想要親吻它的莎樂美。只有黑與白的對比，表現出嶄新的世界觀。

©The Bridgeman Art Library/Aflo

④ 莎樂美

身上穿著綴滿閃滿寶石的薄衣，莎樂美黑髮的東方風情，更加突顯她的妖冶。

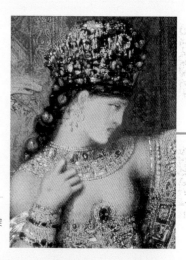

更進一步認識 **另一幅畫！**

希臘羅馬神話最高神祇宙斯神態威嚴坐在寶座上，凡間女子塞墨勒懷了宙斯的孩子，靠坐在他腿上。由於宙斯總是變身為人的模樣來見面，塞墨勒便央求他露出真面目給自己看。沒想到宙斯真身出現的霹靂火光（閃電）太強烈，竟把塞墨勒燒死了。這是莫羅晚年的作品，但從細密和獨創性、色彩表現等，都稱得上是最高傑作。

《宙斯與塞美樂》

1895年，油彩、畫布，213×118公分，
巴黎庫斯塔夫莫羅美術館

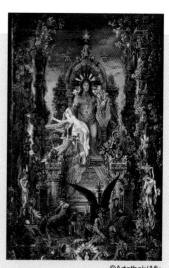

©Artothek/Aflo

以臨死前瘋狂的美女為主題

奧菲莉亞

約翰・艾弗雷特・米萊 John Everett Millais

1851～1852年，油彩、畫布，76×112公分，倫敦泰特美術館

神童米萊細密描寫的幻想世界

奧菲莉亞是莎士比亞戲劇《哈姆雷特》中的悲劇女主角。哈姆雷特為了向殺死父親的叔父報仇，裝瘋賣傻尋找下手的機會，對愛人奧菲莉亞態度冷淡，不理不睬，到最後更是錯手殺了她的父親。

奧菲莉亞因為雙重的打擊而傷心過度，失去了理智陷入瘋狂。她聽不見別人的聲音，哼著聽不懂的歌在宮廷裡徘徊，最後為了摘花，失足掉進河裡死去。

雖是發瘋的女子，但她死前卻美得異常，激起許多畫家的創作欲望，其中又以米萊的這幅畫，成為這個主題繪畫的代表作。

米萊在一八四八年與羅塞提等人結盟為拉斐爾前派。當時的學院以文藝復興巨匠拉斐爾作為美的標準，對此不滿的畫家們提倡回到拉

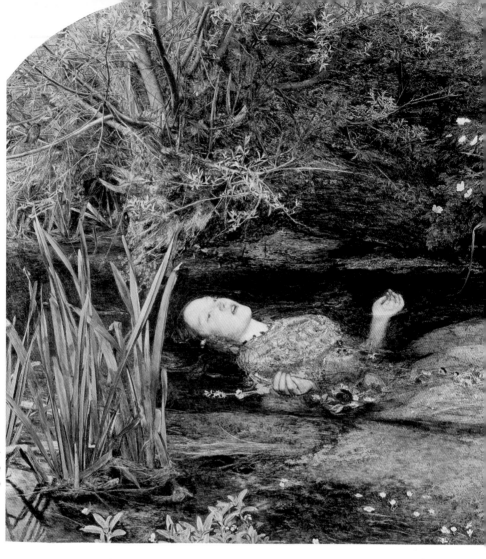

斐爾之前的義大利美術，發起了藝術運動。

他們以神話、文學為主題，以寫實細密的描寫與鮮豔的色彩為特色。米萊在繪製本作時，不論景色或人物都有原型模特兒。他以深入的觀察力以及令人驚嘆的細密描寫，還原地表現出現實的世界。

這幅畫的模特兒伊莉莎白·西達爾本是帽子店的女店員，在拉斐爾前派畫家的遊說下，不時擔當他們的模特兒。後來她與羅塞提結了婚，然而丈夫的花心令她暗自神傷，後又因為流產的悲痛，僅僅三十二歲便與世長辭，悲哀的結局與奧菲莉亞彷若相似。

① 伊莉莎白．西達爾　　② 細密描寫

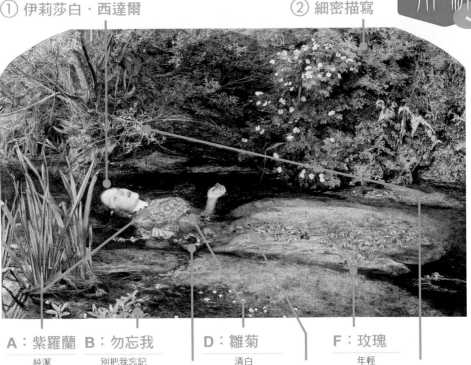

A：紫羅蘭
純潔

B：勿忘我
別把我忘記

C：罌粟
死

D：雛菊
清白

E：三色菫
請想念我

F：玫瑰
年輕

G：柳樹
心中的痛苦

③ 描繪的花草

奧菲莉亞想把編好的花環掛在河邊的柳樹上，卻不慎跌入河中。一棵棵花草都畫得細緻入微，各別包含了意義。

畫家檔案

約翰・艾弗雷特・米萊

1829～1896年

　生於英國南部的南安普敦，自幼便具有藝術天賦，十一歲以史上最小年紀進入皇家學院附屬美術學校，之後組成拉斐爾前派兄弟團。諷刺的是，《奧菲莉亞》是反抗學院的作品，不過還是在一八五二年學院舉行的畫展中大獲好評。米萊也藉此機會成為學院的準會員，離開了拉斐爾前派。之後他廣泛地繪製肖像畫和風景畫，六十七歲成為皇家學院的會長，同年於倫敦去世。他在英國受到普羅大眾的絕對支持，是個獲得極高讚賞的畫家。

① 伊莉莎白・西達爾

伊莉莎白是拉斐爾前派畫家的模特兒，當時還留下一個小插曲。她穿著天鵝絨的沉重長禮服，躺在放了溫水的浴缸中讓米萊作畫。但是畫到一半浴缸的加熱燈關閉了，內向的她不好意思說出口，兀自忍耐著，最後在一池冷水裡得了感冒。她的父親還因此向米萊要求醫療費和慰問金。

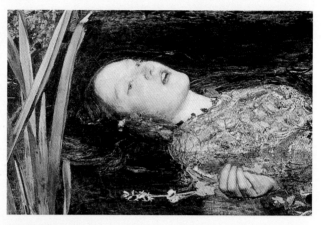

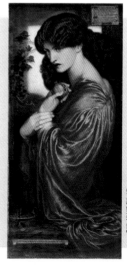

② 細密描寫

「忠實謄下眼中看到的一切」是拉斐爾前派提出的方針。米萊在畫本作時，曾在英國某鄉間花了好幾個月時間速寫風景，從他把一片片葉子都畫得毫不含糊，便可知道米萊技巧之高。

更進一步認識拉斐爾前派 **另一幅畫！**

這是描畫羅馬神話女神普西芬妮的作品。她被冥界之王普魯托劫走，強娶為妻，是個悲劇主角。她破戒吃了冥界的石榴，所以，一年有三分之一時間在地上，其餘時間必須在冥界度過。模特兒是畫家所愛的女子珍・莫里斯，但彼此都有婚約對象，所以和普西芬妮的故事也許有些相似。

《普西芬妮》
但丁・蓋伯利亞・羅賽提

1874年，油彩、畫布，125×61公分，
倫敦泰德美術館

@Album/Aflo

象徵反學院派精神的當下裸女像

草地上的午餐

艾德華‧馬奈 Edouard Manet

1863年，油彩、畫布，208×264公分，巴黎奧賽美術館

©Artothek/Aflo

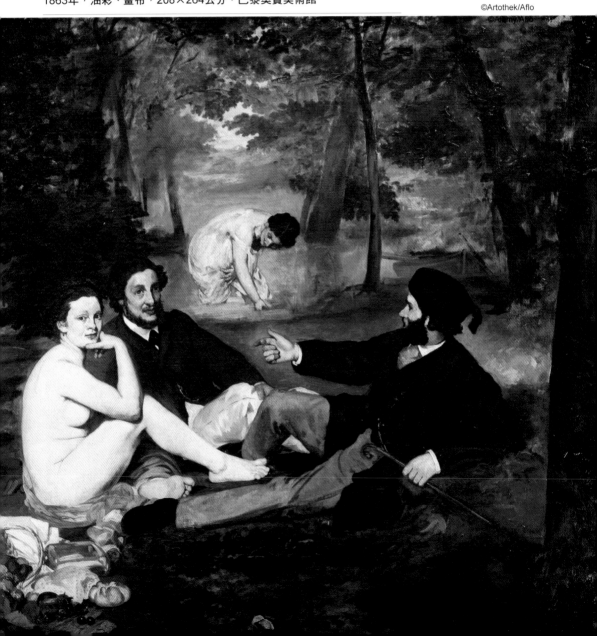

給瀰漫封閉氣息的畫壇下的挑戰書

一八六三年，浪漫派大師德拉克洛瓦結束了六十五年的生涯，他是印象派先驅馬奈所敬愛的偉大畫家。同年，發生了近代美術史上的一big大事件。美術界最高權威的沙龍展（官展），展出了三千件落選作品。

沙龍展是十七世紀中葉由法國皇家學院主持下所舉辦的展覽，到了十九世紀，他們已成為權威主義的團體，排除意欲開拓新時代的年輕才華，因此引起年輕畫家的不滿。當時的法國皇帝拿破崙三世體察到他們的想法，支持落選作品的展出，並且實際推動落選者展覽的舉辦。

這些畫作中，有一幅即是三十一歲馬奈的作品《草地上的午餐》，它在展出時用了《出浴》的標題，但因為反抗沙龍展，在四年後開辦的個展簡介中，改題為《草地上的午餐》。

本作雖在後來被譽為「近代繪畫的先驅」，但在發表當時卻是惡評如潮，不只是評論家和記者，連多數的一般參觀者都批評它是「墮落的作品」、「拙劣而無恥」。兩個男人、一個穿內衣準備下水的女子

和前景的全裸女人——他們認為這構圖本身太粗俗了。

這是因為，當時說到女性裸體像，都是以美麗女神作為題材。相對的，馬奈畫的卻是交際花。他畫的不再是莊嚴的主題，而是一般「活在現世」的民眾姿態。對上流階級的人來說，完全無法理解馬奈的繪畫。

另一方面，當時美術學院提倡的古典至上主義已徒具形式。也就是說，法國美術界正在迎向變革是不爭的事實。《草地上的午餐》不但是馬奈丟出的一大戰帖，同時也是新藝術的萌芽。

名畫解析

① 有效的運用黑色

馬奈以後的印象派畫家大都採用明亮的色調，避開黑色。但受古典美術很大影響的馬奈，反而積極運用黑色。在《草地上的午餐》中，露出明媚肌膚的裸女與穿著黑衣的兩個男子並肩而坐，突顯出女子的妖豔與美麗。男子穿的晨禮服就是現在西裝的原型，後來固定稱為「夾克」（Jacket），推測應是當時最新流行款式。兩個男子的原型據說右邊是馬奈的弟弟尤金·馬奈（右），左邊（畫面中央）是他的朋友，也是後來的大舅子雕刻家費迪南·里赫夫。

提香·維伽略
《田園合奏（詩意的世界）》

1511年左右，巴黎羅浮宮

前面畫著兩位裸女，後面是一個穿衣的男子，背景有著茂密的樹林，因為這兩點，一般認為這幅畫是《草地上的午餐》的構圖創意來源之一。

馬坎托尼歐·萊蒙特
《帕里斯的判決》 根據拉斐爾的草圖，收藏處不明

1514～1516年左右

文藝復興時期的天才拉斐爾與萊蒙特合作完成的版畫。畫面右側的三個人看起來宛如《草地上的午餐》裡的三人構圖。

畫家檔案

艾德華·馬奈

1832～1883年

一八三二年，馬奈生於巴黎郊外，父親是司法官，母親是外交官之女，他在一個富裕的中產階級家庭中長大。

十九世紀的巴黎，本是華麗燦爛的藝術之都，馬奈頻繁的造訪羅浮宮美術館等地，浸淫在古典美術中，尤其受到十七世紀西班牙繪畫寫實主義的吸引，不久便立志成為畫家。

他雖然依著父親的期許，報名海軍士兵學校的考試，也上了練習船出海，但是十八歲時，他拜在當時名聞巴黎、鋒芒正盛的畫家托瑪·庫蒂爾門下，學習正統的繪畫。馬奈雖然是印象派的始祖，也是「近代繪畫之父」，但他自己並未加入印象派團體，只是在畫室裡不斷的作畫。

③ 平板的表現

馬奈描繪的裸女，最大的特徵在於平面的、很少陰影的身體表現。以往的女子像都以寫實為宗旨，一般會畫成富肉體美的立體感。這名交際花與後來的名畫《奧林匹亞》用的是同一位模特兒。當時寫實主義風景畫大師庫爾貝曾說《奧林匹亞》「活脫脫像是從橋牌裡走出來的黑桃女王」，可見其立體感之貧弱。

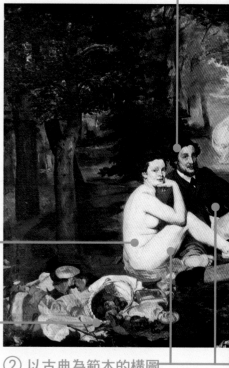

④ 一幅靜物畫般的細緻

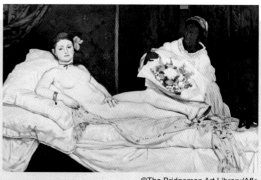

丟在畫面左下角的是裸女的衣服。籃子裡滾出麵包和葡萄都畫得十分細緻。馬奈因為受古典寫實主義的影響很深，才會如此表現吧。另外，從籃子裡滾出的果實也是淫慾的象徵。

② 以古典為範本的構圖

閒適躺在林中草地上的三個人物——人們認為這種構圖的發想是來自萊蒙特根據拉斐爾《帕里斯的判決》製作的銅版畫，以及提香《田園合奏（詩意的世界）》。馬奈雖為名存實亡的美術界灌進新鮮的不道德風格，但他還是受到年輕時在羅浮宮美術館接觸到的古典作品影響，有著紮實的底子。

更進一步認識 另一幅畫！

本作也是馬奈的代表作之一。從提香《烏爾比諾的維納斯》得到靈感，創作出一個裸女橫臥的構圖。雖然是以美之女神為主題，但卻畫得像是交際花在引誘客人。實際的模特兒與《草地上的午餐》的裸女是同一人，叫維多麗亞·穆蘭。馬奈雖然再次受到嚴厲的抨擊，但是將「真實的」女性畫得與維納斯同樣美，給當時的美術界相當大的衝擊。

©The Bridgeman Art Library/Aflo

《奧林匹亞》

1863年，油彩、畫布，130×190公分，巴黎奧賽美術館

投向中產階級生活形態的熱烈目光

船上的午宴

奧古斯都・雷諾瓦 Pierre Auguste Renoir

1881年，油彩、畫布，130×173公分，華盛頓菲利浦個人收藏

©PHOTOAISA/Aflo

用豐富的色彩描寫
市井小民的生活

這是一幅民眾優雅享用午餐的風景畫，不過這個題材卻是印象派之後的一大特色。以前的繪畫清一色都是描寫宗教、神話的傳承，或是皇宮貴族們的生活樣貌。城市街道、雜亂、民眾生活等的美感，不論對畫家或對愛畫的貴族們來說，都不在他們感興趣的範圍。但是雷諾瓦在本作中畫的，不用說當然是城市裡的小市民日常生活。

到了十九世紀，市民開始具備經濟能力，即是所謂的中產階級。這些人開始漸漸能享受餘暇，雷諾瓦畫出他們的生活，而他自己也是那些市民中的一員。

我們看看這熱鬧的午餐風光，有靠在椅子上的男人，上半身憑在欄杆上的女子，以及與她說話的男人。另外，戴帽子的女子聆聽著談

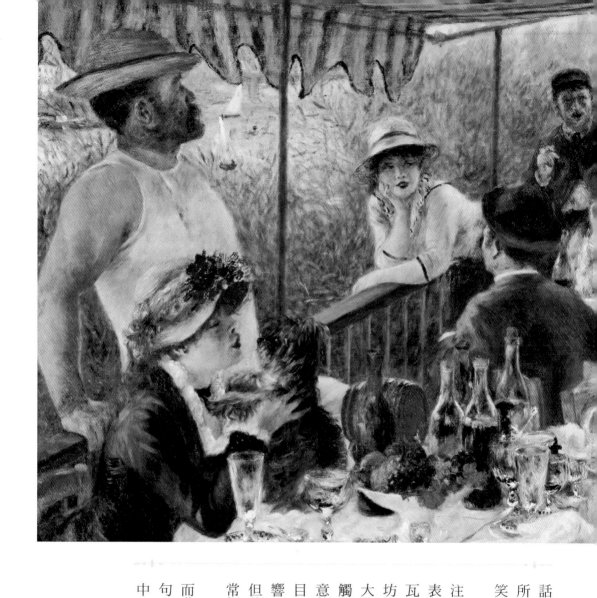

話，而靠在欄杆上的男子則俯看著所有人，這樣的場面，彷彿聽得見笑聲。

這是在印象派之前，畫家不曾注目過的民眾生活。這幅畫完美地表現出市井的美好。稍早前，雷諾瓦一幅描繪舞會民眾的畫《煎餅磨坊的舞會》受到好評，這兩幅畫最大的不同，可以說就是那細緻的筆觸吧。桌上陳列的飲料、食物、隨意放置的餐巾質感等細節，都令人目瞪口呆。晚年受到風濕病的影響，他的畫筆據說變得較為豪放，但此時這幅作品裡的筆觸，還是非常細密的。

寧可選擇描繪日常生活與女性而非風景的雷諾瓦，留下了這樣一句話：「我只想置身於人群之中。」

① 鮮豔色彩中的黑色

印象派畫家喜好採用明亮的色彩，以維持畫面的明度，但是雷諾瓦和前輩馬奈同樣都使用較多的黑。馬奈的顏色運用來自古典素養，而雷諾瓦在明亮中大膽用黑，也許是意圖打破印象派的框架，更自由地表現吧。

② 爐灶餐廳

本作的背景，是巴黎塞納河邊的休假聖地，在夏圖島上，現在仍然營業的爐灶餐廳（La Maison Fournaise）

③ 雷諾瓦的好友，古斯塔夫・卡玉博特

他也是印象派的畫家，但眾所周知，他繼承了大筆遺產，所以經常買下雷諾瓦、竇加等畫家好友的作品，在經濟上支援他們。

畫家檔案

奧古斯都・雷諾瓦

1841～1919年

雷諾瓦與希斯里、莫內等，同樣是舉世聞名的印象派代表畫家。他原本從事為磁器上畫的差事，不久開始學畫之後，醒悟到鮮豔色彩的豐富表現，以他一流的筆觸，不斷畫出城市裡民眾日常生活的風景。但是，現今大受一般人喜愛、人氣高超的雷諾瓦畫作，在當時卻經過長年累月才漸漸為世間所接受。時代的觀念是原因之一，當時一般人對於不同於傳統的新畫風以及印象派，都不太了解。事實上，雷諾瓦直到六十歲出頭才獲得世人的賞識，在這之前，他一直在貧困中生活著。

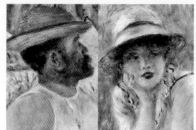

④ 老板的孩子

畫面左方靠在欄杆上的男子，與右側上半身憑靠欄杆的女子，是老板福內茲家的兒子阿方斯與女兒阿爾芳希。從老板家人與客人談笑的態度，傳達出市民歡樂的片刻情景。

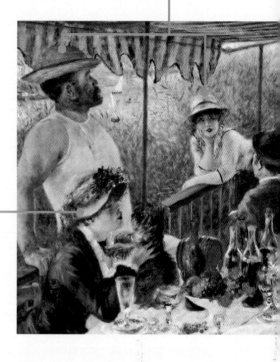

⑤ 一生的伴侶

坐在桌前，戴著帽子，正在逗弄小狗的女子是艾琳·夏爾柯，後來成為雷諾瓦的妻子（畫這作品時，才剛開始交往）。雷諾瓦一生愛著艾琳，年老之後，也都以她入畫。

更進一步認識 另一幅畫！

這是1874年第一屆印象派畫展的參展作品。說到舞者的畫，最為有名的是同為印象派的竇加所畫一連串芭蕾舞者的作品。竇加根據細緻的素描畫出躍動的舞孃，相對的，雷諾瓦所畫的卻是在耀眼的色彩包圍下擺好姿勢的少女。色彩和形態相互融合，充滿了雷諾瓦的風格，少女純潔的靈魂也藉由色彩表現出來。

《芭蕾舞者》

1874年，油彩、畫布，142×93公分，華盛頓國家藝廊

©Alamy/Aflo

「水與光的畫家」擷取的奇跡剎那

睡蓮・綠色和諧

克勞德・莫內 Claude Monet

1886年，油彩、畫布，90×100公分，巴黎奧賽美術館

綠與水光、睡蓮
營造出和諧的世界

莫內被世人讚譽為水與光的畫家，在他留下的作品中，有許多擷取瞬間反射到水面或花草，令人目眩的光線。其中，在繪畫生涯後期繪製的一連串「睡蓮」作品，共有二百件以上，可以說是莫內執著於光線的集大成吧。

一八八三年，四十三歲的莫內搬到巴黎西北的鄉下小鎮吉維尼（Giverny），吉維尼位於塞納河畔，風光明媚，大大刺激了他的創作欲望。莫內把住宅改建成廣大的果園農家，從河邊引水建造池塘，他就在那座水池與周圍生長茂密的草木組成的水之庭院裡，畫出各種睡蓮與光的傑作。

對水與光日漸著迷的莫內，後來也在吉維尼的畫室，完成了多幅睡蓮與光的傑作。

本作是搬來第三年時所畫的「睡蓮」之一。晚年的作品裡少了池邊，而把目光放在水面上。但《綠色和諧》中，背景的濃厚綠意描寫仍然十分明顯。

此外，據說他也受到日本浮世繪莫大的影響，日本式的太鼓橋懸在池上，極具特色。

蒼鬱的綠意與從中流洩出來的光反射在靜謐水面上，而漂浮其上的睡蓮又產生出淡淡的桃紅、黃色的光。他不只如實描繪這座美麗水池的庭院，而是完美擷取出眼中看到的剎那光舞，如果想找個日文的詞彙來形容，「幽玄」這個詞倒頗為合適。

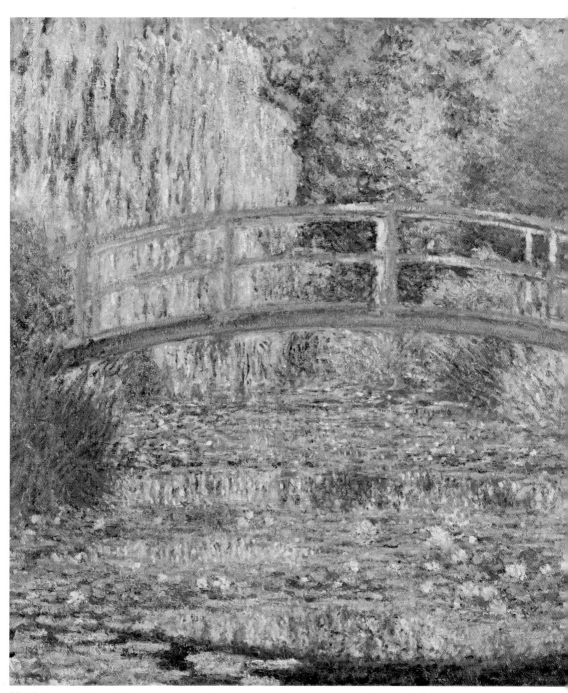

① 表現日本文化的太鼓橋

莫內從日本文化中得到很多靈感。在他畫出睡蓮的吉維尼水之庭院中，也有些日本風味的造景，不只是太鼓橋，庭院中還遍植許多日本植物。莫內除了風影外，也留下穿紅色和服的西洋女子畫像《日本女人》（La Japonaise）。

② 睡蓮的花

在水面閃爍的睡蓮映照出幽玄的風景，但是，印象派的莫內並不以輪廓來追求花朵之美，最終，愛畫光線的莫內以點描法來表現睡蓮。

③ 橋下的影子

有了光，必生影。光之畫家莫內對影也頗為講究。綠意圍繞的世界裡，水面發出閃爍的光，睡蓮展現鮮明的色彩，而太鼓橋下，則用更深的綠表現影子。這種綠林水邊的風景，很容易變成四平八穩的畫，但藉著光和影的描寫，卻幻化成一個調和的世界。

畫家檔案

克勞德・莫內

1840～1926年

印象派的光之畫家莫內，年少時期便展現繪畫的才華，十幾歲便打工畫諷刺畫維持生計，後來他認識了風景畫家尤金・布丹，便下定決心成為畫家。

他在學畫的過程中認識了雷諾瓦、希斯里，與他們的交流中，他開始追求閃爍的光和明亮的色彩。許多畫家貧困潦倒，年輕時代的莫內也不例外，但不久後他的畫賣出去了，開始有了收入，便遷居到巴黎郊外的吉維尼繼續創作。不同的季節、時間，以及光線射出的方向、角度，都會使光散放出各種色調，莫內一生都在追求這種光色與表現。

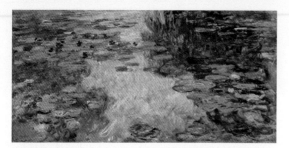

克勞德・莫內
《睡蓮》

1917年～1919年，檀香山藝術博物館

視線置於水面和睡蓮，背景的草木完全沒有畫入。
這是較晚年的作品，與《綠色和諧》大異其趣。

④ 背景的草木輪廓

莫內多次描繪睡蓮，不久後他便把主題放在水面閃耀亂舞
的光，和睡蓮的色彩。至於背景的植物都畫得更加朦朧，
又或者畫出沒有池邊，執意於水面的畫作。不過，在系列
畫初期所畫的《綠色和諧》，莫內以其獨特的色彩表現，
勉強的保留了太鼓橋背後蒼鬱的樹林輪廓。

⑤ 水面

從樹林溢洩的陽光，反射到水面的表現，可以説是莫內的真
本事。水之庭院在草木的圍繞下，整體呈現陰暗的色調，但
令人眼光撩亂的水面光影，充滿了超越寫實的存在感。

《 更進一步認識 》 **另一幅畫！**

一如莫內自己説過的「大自然就是我的畫室」，他一生都在追
求風景中的光。話雖如此，他也留下多幅人物畫。其中以妻與
子為藍本所畫的本作，稱得上是代表作品。經由莫內的巧手描
繪，美麗的妻子卡蜜兒簡直成了光的藝術。刺眼的陽光與陽傘
的陰影成了巧妙的對比。另外，映在腳邊綠意的光線，就像是
我們現在説的腳光，將她襯托得更加美麗。

《散步、撐傘的女人》

**1875年，油彩、畫布，100×81公分，
華盛頓國家藝廊**

©The Bridgeman Art Library/Aflo

激情畫家獻上的愛之花

向日葵（15支）

文森・梵谷 Vincent van Gogh

1888年，油彩、畫布，92×73公分，倫敦國家美術館

畫成夢想中
烏托邦與信仰的象徵

近繪畫，他便開始自學繪畫。梵谷最尊敬農民畫家米勒，據說他總是默默模擬米勒的畫，勤於練習。一八八〇年他才開始正式成為畫家。

梵谷初期的作品，雖然也勉強描繪「流汗勞動」的偉大，但大部分作品的畫風都非常黑暗。但是，自從在經濟上、精神上都支持他的弟弟西奧，開始和他住在一起後，他的畫突然變得明亮起來。

這幅《向日葵（十五支）》是畫過金碧輝煌的太陽和向日葵，因而得到「火焰畫家」稱號的梵谷，十八五三年生於荷蘭的牧師之家。梵谷自然也有志走向聖職之路，然而，少年時代便特立獨行的性格成了阻礙，終於無法如願成為聖職人員。

後來，到巴黎當畫商的伯父店裡幫忙，這份經驗讓梵谷有機會親

飾牆壁的畫作之一。向日葵不只是具有主題光明的意涵，在基督教中也是個重要象徵。經常朝向太陽的向日葵，象徵著一心向太陽（上帝）的忠誠信仰，梵谷曾立志成為聖職者卻不能如願，他畫《向日葵》絕非只因為它是「明亮的花」。

當時梵谷有個烏托邦的夢想，就是和熱愛南法陽光的畫家同好們一起生活。因此有人認為，他想用向日葵來表現象徵的信仰，也就是愛，來期許高更的同住。只可惜夢想破滅，他在孤獨中繼續作畫，之後再也沒有畫過以向日葵為主題的作品了。

在畫家高更與他同住之前，用來裝

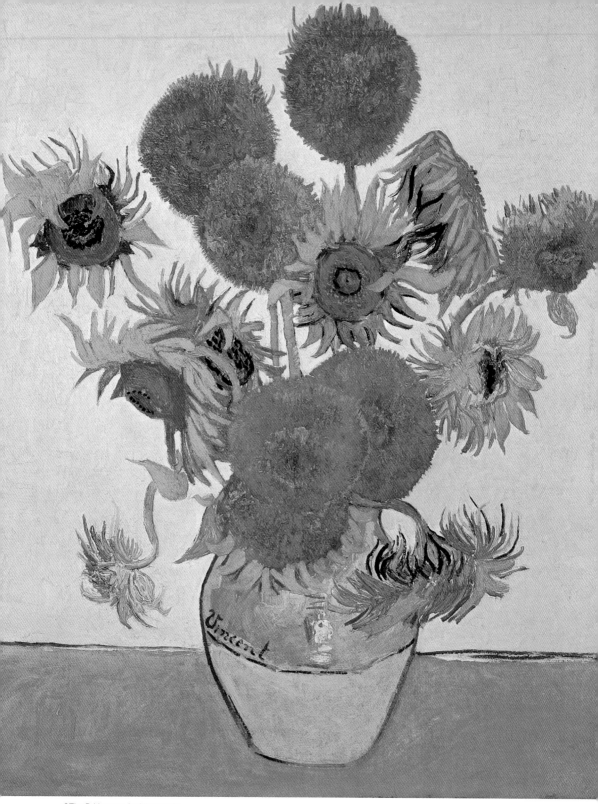

塞納河島上各有所思的人們

傑特島的星期天下午

喬治-皮耶・秀拉 Georges-Pierre Seurat

1884～1886年，油彩、畫布　206×306公分，美國芝加哥藝術博物館

©The Bridgeman Art Library/Aflo

縝密計算的構圖與色彩產生的閃亮風景

屬於後期印象派的秀拉，曾經從理論來研究色彩和光線，並且追求如何在畫布上表現光。他找到的解決之道，是莫內開創的點描技法。所謂的「點描」，是在畫布上打上各種顏色的點，來表現閃光。在調色盤上調色時，顏色會變得混濁而失去光輝。而秀拉的點描比莫內的用法更加極端，如果只注視畫的一部分，就只能看見各種顏色的點點，但從整幅畫來看時，畫中卻充滿了其他畫家表現不出來的充滿閃亮的光。

他的代表作《傑特島的星期天下午》描繪的是巴黎市民休閒場所──傑特島的假日風景。撐陽傘的女人、輕鬆的市民、乖馴的狗兒、釣魚的婦人、摘花的少女。本作在描繪當時中產階級生活的意義

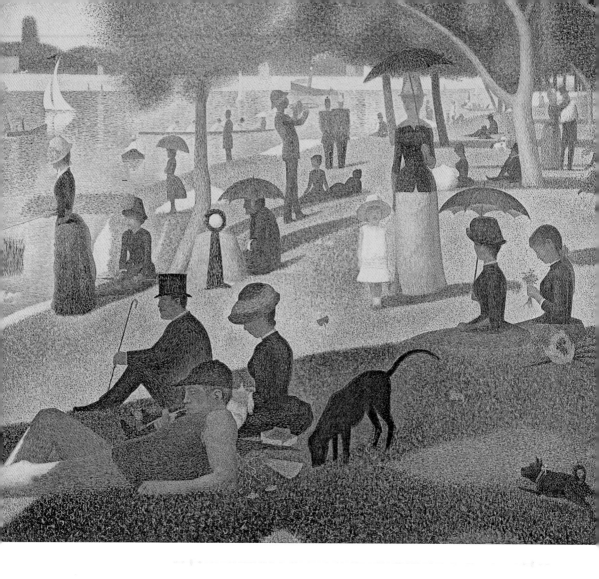

上，可以說是近代繪畫的王道吧。但是，點描營造的色彩表現，無人可出其右。

秀拉在本作上彩之前，畫過無數張習作和風景畫，其中之一是抽去人物，單純描寫傑特島的《傑特島的風景》。他以這幅風景畫作依據，再與描繪度假市民的習作組合起來，推敲出構圖。另外，釣魚女子和猴子的部分，也各別都有素描。這幅作品絕不是心血來潮的構圖，裡面蘊藏著秀拉的想法。

他不但苦心思索人物的配置和構圖，並在縝密的計算下挪出空間，進而用細緻的點描表現出光與色彩。秀拉一共花了二年的歲月，才完成這幅畫。

① 牽猴子的貴婦真實身分令人意外

右方撐陽傘的女子穿著當時把臀腰托高的流行裙撐，看上去似乎與一同前來的紳士都是上流階級的人。但是，把目光轉到她腳邊的動物時，那兒畫的卻是一隻猴子。當時只有妓女會把猴子當寵物養，也就是説，這位貴婦人很可能是個娼婦。此外，秀拉向來追求生物的正確度，他為這隻猴子畫了多次的素描。

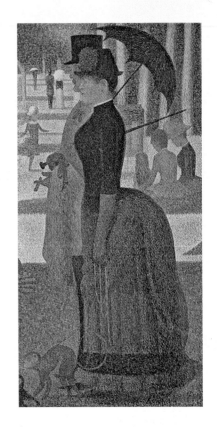

② 不同階級的遊人

左前方休閒的人中，有戴帽子的貴婦與紳士，最前面有個光膀子的男人。本作描寫的19世紀中葉，是中產階級漸漸興起的時代。這裡描繪了從上流階級到中產階級形形色色的各種人，這也是印象派畫家的一大特色。

畫家檔案

喬治・秀拉

1859～1891年

人們雖然讚許秀拉是穩健的後印象派畫家，但他在世的十九世紀後期，新潮流的印象派卻把他當成異類。十五歲開始正式學畫後，據說當時秀拉便埋首於「素描的基本法則」和「各種視覺現象」的研究中。許多印象派畫家是在感性與熱情的驅使下作畫，但秀拉卻執著於如何表現光線的方法論，可以稱之為「立基於嚴格理論的藝術至上主義」吧。這種近乎科學性的作畫方式，對於無法滿足於主觀表現的年輕畫家，具有莫大的吸引力。

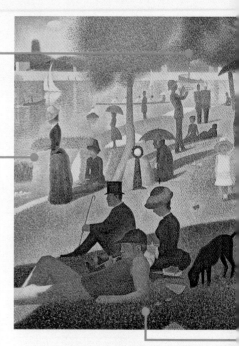

③ 以細微的點描畫背景

傳說最先使用點描法的人是塞尚，但成功地用點描表現出光的是莫內。秀拉的點描特色，在於他用更細的點來繪製。他不在調色盤上混合明亮的原色顏料，而是用點打在畫布上。其實，這就是現代的電腦繪圖的原理。秀拉向來從理論、科學來思考繪畫，這可以說是最適合他的畫法了。

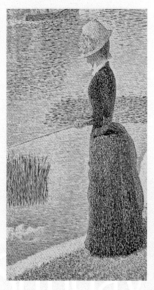

④ 計算好的人物配置

水邊有一名持釣竿的女子正在釣魚。最初的習作中並沒有這名女子。為了在畫裡加進她，秀拉為她單獨畫了許多素描。他為了表現地點在傑特島，不但讓塞納河入畫，也畫了垂釣的人物。從這裡可以窺見秀拉在追求秩序和實現上所做的縝密計算。

更進一步認識 另一幅畫！

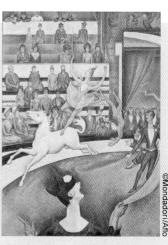

《馬戲團》是秀拉晚年的名作。作品中，在馬上表演特技的女子充滿了躍動感。但這幅畫不只是單純擷選特技的瞬間，秀拉在畫畫的時候會先拉出格線，利用它來決定最理想的構圖和姿勢。作品裡還留著淡淡的格線線條。秀拉追求光和構圖的秩序，而這幅畫便是將他的答案畫在畫布上的佳作。

《馬戲團》

1890～1891年，油彩、畫布，186×153公分，巴黎奧賽美術館

©Mondadori/Aflo

表現人類從生到死的遺囑作品

我們從何處來？
我們是什麼？
我們往何處去？

保羅・高更 Paul Gauguin

1897年，油彩、畫布，139×375公分，美國波士頓美術館

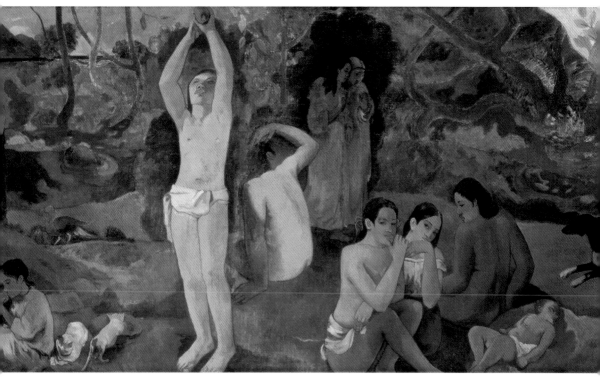

迴盪在腦中的問題
成就了這幅大作

　　高更本是在金融業從事股票經紀的工作，直到二十歲初才接觸繪畫，只有在工作空檔才作畫。後來發生金融恐慌，工作沒了著落，便索性辭去工作專心作畫。

　　高更認識了畢沙羅等畫家，也在印象派畫展中展出，但他人生中最大的轉折，是遷居大溪地。對於總是自問自己是什麼人，人類又是什麼，試圖畫出人類根源所在的高更而言，在大溪地接觸人類生活原始的土著後，才領悟到人類原始的面貌。深刻的自省，正是高更獨特創作的泉源。

　　一八六七年，第二次到大溪地時他畫出《我們從何處來？我們是

什麼？我們往何處去？》這幅作品亦等於是高更的遺書。雖然到底是不是真的遺書眾人說法不一，但不能否認的，這是將人類從生到死放進一張畫布上的大作。

　　右下角躺著小嬰兒，左下角是個老女人，中央安排了成人。如此似乎表現了人的一生過程，但是高更超越宗教的框架，將輪迴轉世的

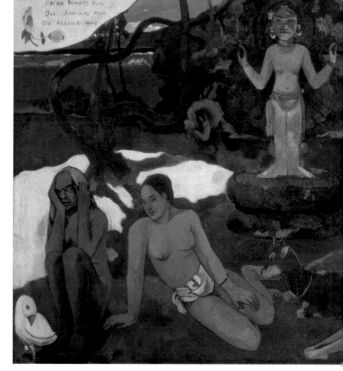

印象也畫進去。例如，中央的人物好像正在摘果實，可以看作是因為吃了蘋果被趕出樂園的亞當，左側的雕像很像夏威夷的重生女神喜娜。另外，老女人身旁的女子用有力的雙臂撐住了大地，這些都顯示著「人類從生到死」。換句話說，這幅畫表達了高更的生死觀。

新印象主義領袖用斑點完成的點描畫

紅色浮標

保羅・席涅克 Paul Signac

1895年，油彩、畫布，81×65公分，巴黎奧賽美術館

承繼秀拉的
新印象主義代表作

一八八〇年代，印象派以明亮清澈的色彩表現人們的生活和美麗的風景，成為繪畫的新潮流。從印象派又分出了像塞尚、梵谷、高更等，在畫布上面對自己內心激情的畫家，人稱「後印象派」。另一方面，又出現了從構圖到色彩都運用科學、理論來作畫的畫家，比如秀拉。他們被稱為「新印象主義」。

秀拉過世後，席涅克繼承了他的志向，一肩挑起新印象主義的領袖角色。

席涅克的代表作之一《紅色浮標》，是在法國南部普羅旺斯蔚藍海岸的休閒勝地聖特羅佩完成的。他繼承秀拉的點描畫法，剛開始以原色的細點描繪風景，但幾年後改成了較大的斑點（馬賽克）來表現。這幅《紅色浮標》正是用這種斑點畫成的點描畫。

這幅作品中，席涅克最堅持的

是港口建築反射到海面的表現。畫面中央映在海面上的建築，大膽地被畫成了垂直的。它的規則性與點描表現的微妙搖曳光影，以及閃亮的多樣性產生了完美的調和。

此外，在左邊海面上，他用橙色大斑點描繪出映在碧藍水面的陽光，這種表現著實大膽。在小碎波中搖晃的陽光，在現場人們的眼中並不是這種景象，但是他描繪的是印象中剎那光線的反射之美。這樣的陽光表現，是將畫家的心靈風景依據科學色彩學描繪出來的。這確實是席涅克從秀拉手上承接下來的手法。

席涅克使用斑點畫光的點描畫法，後來給予新潮流、野獸派、立體派、象徵主義畫家們極大的影響。

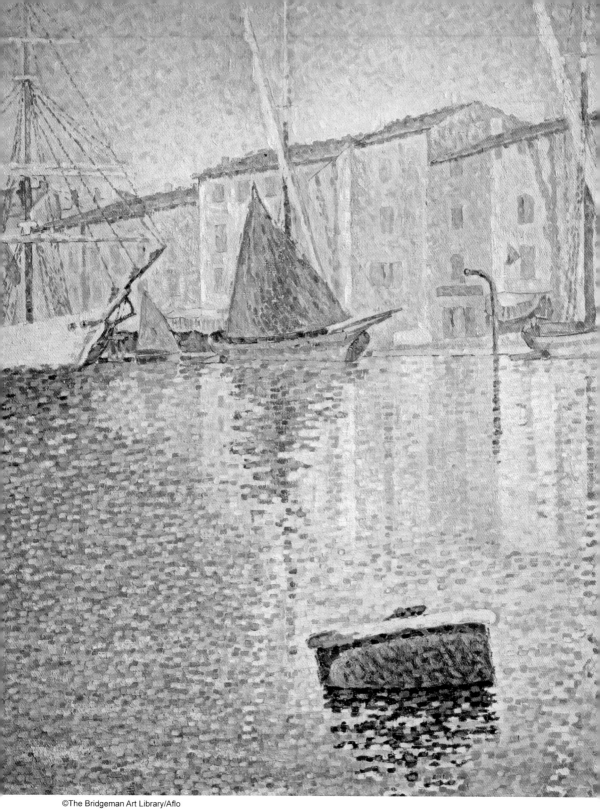

有大松樹的聖維克多山

南法土生土長的畫家描繪故鄉的情景

保羅·塞尚 Paul Cézanne

1886～1888年，油彩、畫布，67×92公分，倫敦科陶德藝術學院

在熱情與技巧驅使下
表現出勝利的山

塞尚生長於南法富裕的家庭，據說富家子弟都要學習才藝，所以他從小就去上素描課。十三歲時，在學校裡認識了後來的大作家艾米爾·左拉，從此立志走進藝術的世界。

塞尚在巴黎學畫的時候，許多年輕畫家反抗墨守陳規的畫壇，塞尚也與他們有了更深的交流。他自己也成為一個讓情感在畫布衝撞的畫家，畫些喚起死亡與愛慾印象的作品。這份激情是塞尚一生秉持的美學。

塞尚的故鄉艾克塞，離法國港口馬賽很近，而聖維克多山就在這座城市的郊外。這座山被命名為神聖的勝利之山，標高約一千公尺。平緩的左側坡與陡峻的右側坡，呈現美麗的對比。而山坡受光角度的不同，形成色調的變化，更抓住許多印象派畫家的心。塞尚也是其中之一，他以這座山為主題的畫作，超過了三十幅。

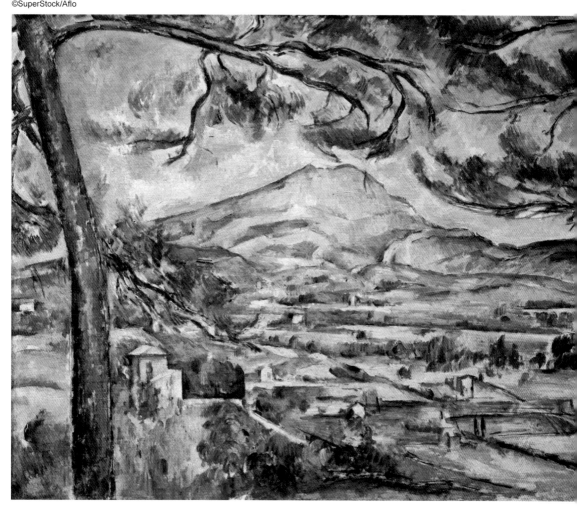

裡萌芽的。

（passage）手法，可以說就是在這

的交錯來打造視覺動感的平塗

在一起。後來塞尚利用輪廓與色彩

前景的樹葉各別糊開了輪廓，融合

全調和。此外，松樹右側的建築與

正好與山右側被挖了一角的弧線完

還安排了松樹。松樹樹枝的走向，

畫面不只有山的遠景，在前景

聖維克多山》。

是一八六六年的本作《有大松樹的

熱情，真正畫出這座山的作品，卻

真正了解這座名山、投射出自己的

一次畫這座山。但是一般認為，他

一八七〇年，三十一歲的他第

畫出不安與恐懼的世紀末畫像

吶喊

愛德華・孟克 Edvard Munch

1893年，油彩、酪素蠟筆、紙板，91×74公分，挪威奧斯陸國家美術館

表現畫家對自己
死亡和病痛的恐懼

映照著熊熊紅火的晚霞中，男子雙手捂住耳朵，扭動身體，睜大眼睛，彷彿可以聽見他正發出無聲的吶喊。沒有注意到男子而一逕往前走去的兩人身影，增添了孤獨感。扭曲的曲線裊裊上升，宛如人物的心情從全身上下噴湧出來，形成了鋪滿背景的海岸線與天空。

這幅畫是孟克根據親身體驗畫

下的作品。他在日記中詳細記錄下當時的情況。

孟克與兩個朋友出門散步，站在俯望峽灣和城市的地方，看見了血紅的晚霞，宛如火舌和鮮血將要覆蓋整個峽灣和城市，孟克焦慮得快要昏倒，他呆立在原地，聽見了貫穿大自然的無盡吶喊。也就是說，「對吶喊感到害怕」的，就是畫家本人。

孟克年幼便失去母親，自己也羸弱多病，十四歲時，姊姊因肺結

核病逝，畫畫對他而言，是傾吐對病痛和死亡之恐懼的方式。自己心中湧出的情感，讓孟克昇華為藝術作品，生活在世紀末的人們，對孤獨和不安的心情產生迴響，對他的作品大大讚賞。他畫過多次「吶喊」的主題，除了本作外，最為人所知的是孟克美術館收藏的蛋彩畫、粉蠟筆畫、石版畫，以及挪威企業家彼得・歐爾塞擁有的蠟筆畫等五件。《吶喊》現在經常被用在漫畫或諷刺畫上，甚至做成人偶，在全世界已是眾所周知的作品。而本作以整個畫面，直接向觀者訴求作者自身的恐懼感，也使它成為廣受世人歡迎的「孟克吶喊」。

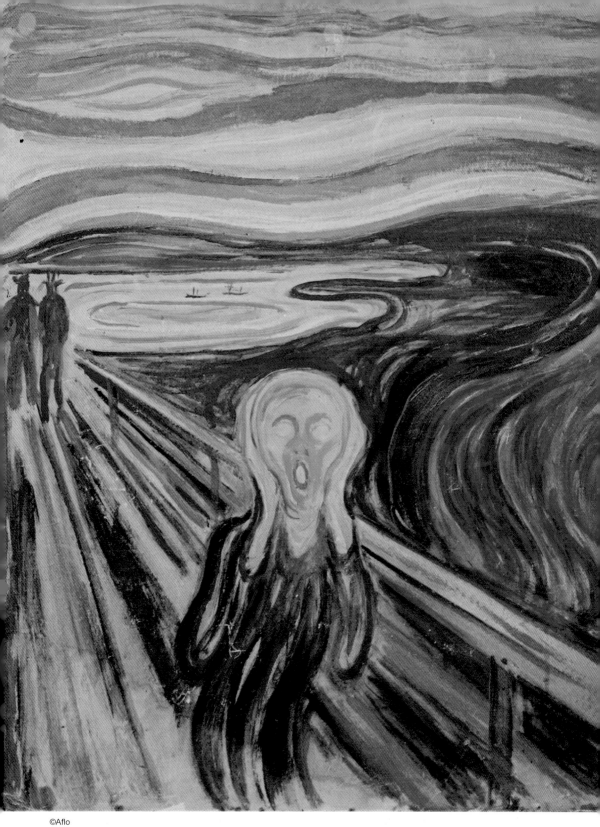

皮格馬利翁與伽拉忒亞

奧維德《變形記》中的美麗一景

讓-里奧・傑洛姆 Jean-Léon Gérôme

1890年，油彩、畫布，88×67公分，紐約大都會美術館

肉慾變身的一刻

挑起了想像力

一對男女熱情擁抱、接吻，女子的雙腳蒼白如同玉石一般，完全沒有血色。這是當然，因為女子是男人雕刻的雕像。

傑洛姆畫的這幅《皮格馬利翁與伽拉忒亞》是以古羅馬詩人奧維德《變形記》作為主題。

皮格馬利翁是賽普勒斯島的國王，也是一名雕刻家，因為現實中的女子沒有一個讓他滿意，一直過著獨居生活。有一天，他決定製作一座自己理想中的女子雕像。

皮格馬利翁看著完成的雕像，為之神魂顛倒，他竟然愛上了雕像。每天他都要和女雕像說話，撫摸她，準備食物，還為她更衣。終於，他忍不住向愛的女神維納斯祈禱，「盼望能出現像這座雕像的女人」。這個虔誠的願望很幸運地被維納斯聽見了，維納斯遂而賦予雕像生命。皮格馬利翁將她取名為伽拉忒亞，從此兩人結為夫妻，過著幸福美滿的生活。

本作以這個故事為主題，描繪皮格馬利翁吻了女雕像，使雕像甦醒、變身的場面。伽拉忒亞上半身的動態，與仍然還是大理石的雙腳形成完美的對比。作者傑洛姆長年在學院中擔任教授，這幅作品確實充滿了他追求現實主義的風格。

除此之外，傑洛姆還畫了另一幅同樣主題的畫。擁抱與接吻的場景相同，但畫家的角度卻轉到後方，從伽拉忒亞的正面來描繪。其他還有同主題的《皮格馬利翁II》（請見135頁），另外，身兼雕刻家的傑洛姆也製作了著色雕刻《皮格馬利翁與伽拉忒亞》。看來他很喜歡這個主題呢。

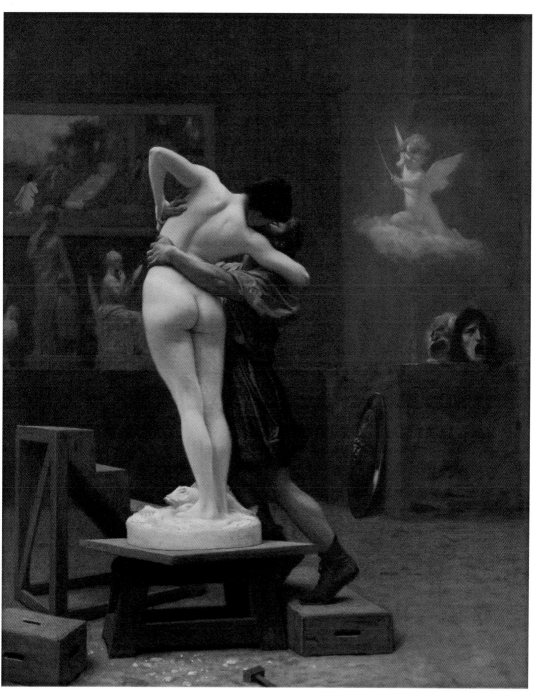

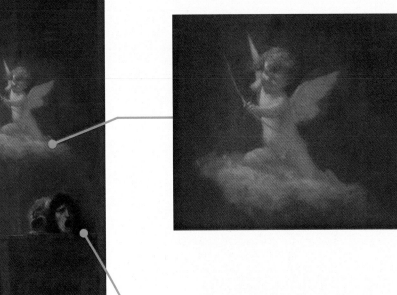

① 丘比特

愛神，也有人稱他為厄洛斯。丘比特的箭有兩種，金箭用來燃起愛火，鉛箭用來冷卻愛情。這裡畫的是金黃色的。

② 面具

面具用來隱藏臉孔、化裝之用，所以有「欺瞞」的象徵。它顯示皮格馬利翁不愛人而愛上雕像，是虛假的愛情。

畫家檔案

讓－里奧・傑洛姆

1824～1904年

傑洛姆生於法國東北部上索恩省威蘇爾，為了成為藝術家，十幾歲便離家前往巴黎，拜有名的歷史畫畫家保羅・德拉羅什為師。之後進入巴黎國立美術學校，走上學院的道路。那時所繪的習作《鬥雞》在沙龍展獲得了銅牌獎。

之後他積極發表作品，得獎連連。他不只在繪畫上前途光明，也成為成功的雕刻家，因而長年在學院中擔任教授。他的作品特色在於充滿現實主義，與印象派分庭抗禮。晚年，他也持續創作，直到七十九歲時在自己的畫室中辭世。

③ 蒼白的腿

伽拉忒亞的上半身柔軟，而且質感與色澤都帶著溫度，但兩腿還是堅硬蒼白的大理石，顯示雕刻的變化才到一半。

④ 盾

盾為「純潔」的擬人像伽拉忒亞所有，用來防禦丘比特的箭。這裡，它被擱在一角，自然無法防範丘比特的箭。

更進一步認識 **另一幅畫！**

這幅畫與《皮格馬利翁與伽拉忒亞》主題相同，但畫的是皮格馬利翁在畫室裡，看著女模特兒製作雕像的情景。雕刻家就是傑洛姆本人，他身上沒有故事中的打扮，而是穿著現實中畫家的衣服，室內也一如作畫時的畫室。後牆上掛著前作《皮格馬利翁與伽拉忒亞》，彷彿暗暗祈禱著自己也能化為皮格馬利翁。

《皮格馬利翁II》

1890年，油彩、畫布，50×39公分，紐約達西斯藝術博物館

始於女神的裸女變遷史

曾經，裸女像只允許描繪神話中的女神，但因基督教教義的影響，連裸體的表現都遭到禁止。直到文藝復興的興起，裸體藝術終於復活，出現了新的表現。就讓我們來看看始於女神的裸女像變遷。

最初的裸女像是美之女神

裸體表現的起點，可以回溯到西元前五世紀的古希臘時代。

最初創作的裸體像並不是女性，而是太陽神阿波羅等男性裸像，作為理想化人體的表現方法，約到西元前四世紀中期，才出現了女性裸體像。據稱，第一座就是普拉克希特利斯所雕塑的《克尼度斯城的阿芙柔黛蒂》，但現存的作品是羅馬時代的複製品。

愛與豐饒的女神阿芙柔黛蒂左手拿著脫去的衣服，準備沐浴，右手遮著陰部，重心放在右腳，左腳輕輕彎曲，形成美麗的S形線。因為是裸體，所以強調曲線美，更加吸引觀者。

從此之後，創作者塑造了許多裸女石像都以阿芙柔黛蒂（或稱維納斯）為主題，而且也想出更能展現人體美感的姿勢，例如《梅迪奇的維納斯》般以手遮住胸部和陰部的「害羞維納斯」，或是強調女性身體圓潤的「蹲著的維納斯」等，增加了姿勢的變化。

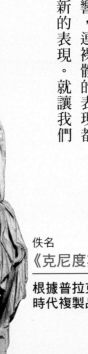

佚名
《克尼度斯城的阿芙柔黛蒂》

根據普拉克希特利斯原作，羅馬時代複製品，梵蒂岡博物館

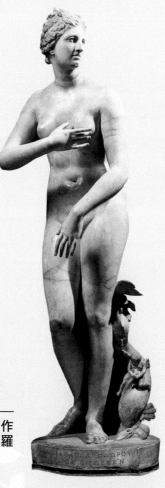

害羞的維納斯
在文藝復興時復甦

起自《克尼度斯城的阿芙柔黛蒂》的女神裸女像譜系,因為基督教的興起而衰微。由於基督教是一神教,不認同與多神教的共存,而且在性道德上也特別嚴謹。總而言之,藝術家們不能再表現神話中的眾神了。男性裸體就只能畫被釘十字架的基督,女性裸體是禁忌,唯一得到允許的是與亞當同在的夏娃,和被打入地獄罪孽深重的女人。和寫實的希臘、羅馬雕刻相

比,人體的表現在造形上似乎不進反退。

直到十五世紀初進入文藝復興期之後,藝術家們才終於能再描繪神話的世界。人們重新看待古代的思想與文字,也讓古代神話裡的眾神重新回到藝術世界。波提切利在《維納斯的誕生》(見26頁)中描繪的維納斯,繼承了古希臘雕刻「害羞的維納斯」風格,畫出女神剛剛

馬薩喬
《逐出伊甸園》

1425~1427年左右,濕壁畫,208×88公分,佛羅倫斯聖母聖衣聖殿布蘭卡契小堂

吃下禁忌之果而犯下原罪的亞當和夏娃,被上帝趕出伊甸園。這個故事是出現在舊約聖經《創世紀》的場面之一,基督教唯一可接受的裸體畫作,就是這個場面中的夏娃。本作採取「害羞的維納斯」用手遮住胸部與陰部的姿勢,意即它繼承了自《梅迪奇維納斯》以來的裸女譜系。

佚名
《梅迪奇的維納斯》

根據西元前2世紀左右的原作製作的羅馬時代複製品,佛羅倫斯烏菲茲美術館

誕生時的清純天真。從這時起，被基督教倫理觀束縛而停滯的裸女表現，瞬時蓬勃發展起來。

和其他人物都採用當時的威尼斯風格，改變成世俗的表現。

到了十九世紀，馬奈的《奧林匹亞》（見109頁）同樣以「入睡的維納斯」為主題，但描繪的不再是

女神而是現實女子，從以往的倫理觀中解放，誕生了全新的裸女像。

到了文藝復興後期，出現了劃時代的裸女像，那就是喬久內所繪的《入睡的維納斯》。他畫出維納斯在田園風光的背景下，橫臥而眠的美態。

雖然畫家們畫的都是神話裡出場的女神，但從作品可以發現，重點在於裸體而非女神本身。基督教世界裡的倫理觀與文藝復興前並無不同，可以說女神的主題只是被利用來畫裸女罷了。

這幅畫出現之後，「入睡維納斯」的主題也一再被運用。喬久內的門生提香繪製《烏爾比諾的維納斯》時用了同樣的姿勢，只是睜開眼睛向觀者投以魅惑的視線。室內

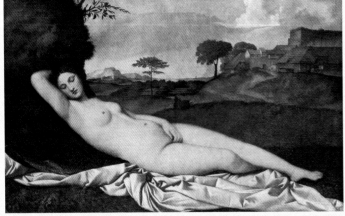

喬久內《入睡的維納斯》

1510～1511年左右，油彩、畫布，
109×175公分，德國德勒斯登歷代大師畫廊

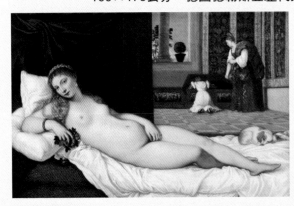

提香·維伽略
《烏爾比諾的維納斯》

1538年左右，油彩、畫布，119×165公分，佛羅倫斯烏菲茲美術館

自由奔放的 20世紀名畫

以無形事物為主題的象徵主義、
把重點放在情感表現更甚於
寫實性的表現主義、繪畫的革命未來派等，
本章將介紹部分以自由風格描繪的20世紀繪畫。

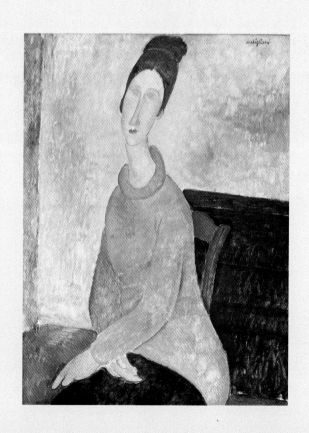

精緻寫實、抽象性與華麗金箔的交會

吻

古斯塔夫・克林姆 Gustav Klimt

1907～1908年，油彩、畫布，180×180公分，奧地利藝術史博物館

金箔貼飾的
世紀末情慾美

克林姆活躍於十九世紀末到廿世紀初，在這「世紀末」的時代，歐洲最流行的主題是「愛（Eros）與死（Thanatos）」。愛與死相伴而生，彼此並鄰而互增光彩。是十分吻合世紀末的頹廢主題。

這個時代，維也納成為文化上最成熟的地方。作為奧匈帝國的首都，在政治上雖然混沌至極，相反的，在文化上卻到達極盛時期。以維也納為中心發展的文化潮流，稱作「世紀末維也納」。克林姆一生都以愛、性、死為主題，所以可以說，他正好是趕上世界潮流的時代寵兒吧。

如同本作《吻》中所呈現的，克林姆作品的最大特徵，就是豪華絢爛的金箔。

女子的表情和手描繪得極為寫實，其他部分則以平面圖形和抽象花紋裝飾，這種不平衡感產生獨特的魅力。另外，背景的金箔，儘管極具情慾，但在當時的社會觀念上，將描繪接吻視為禁忌，克林姆畫的女子是帶男人走向毀滅的「致命魔女」。由於克林姆本來就具備金屬加工和工藝方面的素養，一九○○年代初期他開始在作品中加入了金色。衛道的評論家對克林姆的作品嚴厲批評，但他並不介意，還是著了魔似地繼續使用金箔。從此之後，人們將他使用金箔的作風稱為「黃金的時代」。

一九○八年克林姆在維也納綜合藝術展上展出了《吻》，大受好評。展覽會結束的同時，維也納政府已將它買下。本作成為克林姆鞏固名聲之作，毫無疑問地，也應該算是他的代表作。

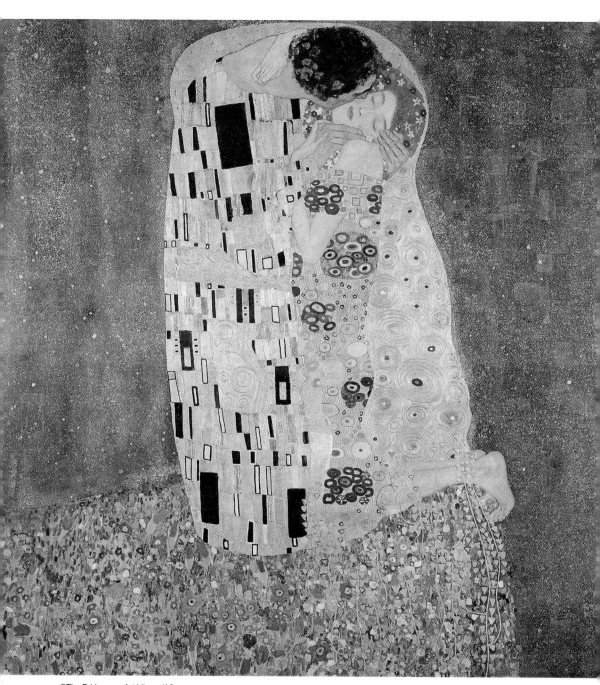

① 花紋的重複

據說克林姆曾受日本美術工藝品和服裝的影響，男子衣服上的格子（黑與白）即來自日本的市松花紋（譯注：雙色相互的方格子紋），女子的衣服則是將同樣的漩渦狀花紋反覆運用。這種重複同樣花紋的裝飾方式，在日本美術工藝品或和服的設計上經常可見。

② 男與女的圖案

如①中所見，男子衣服用了方格花紋（四角），女子衣服用了漩渦（圓），可以知道他用四角與直線象徵男性，圓與曲線象徵女性，區別相當明確。包含《吻》在內的所有克林姆作品，都有這種共通性。

③ 暗藏悲劇的懸崖

男女的腳下布滿以花和植物為意象的圖案，色彩絢麗的花朵盛開似錦，但是那裡卻是懸崖。兩人看似陶醉在幸福和恍惚的極致中，但女子的腳已經靠在崖邊。這景象讓觀者預感到愛情中潛藏的悲劇。

畫家檔案

古斯塔夫・克林姆
1862～1918年

克林姆生於維也納郊外一個貧窮雕金工匠的家中，從工藝學校畢業後，與弟弟和朋友設立藝術家商會，在裝飾藝術上嶄露頭角，因而維也納大學委請他設計大廳天花板的設計。

然而，他的草圖卻埋下爭議的火種，遭到保守的維也納藝術家組織強烈的反彈。一八七九年，他與同好創立維也納分離派，擔當第一任主席。人們對他將美術與工藝融合的畫風，稱為新藝術（Jugendstil）。但是，後來他在派內發生對立，退出了分離派，一九〇六年又組成奧地利藝術家聯盟。

克林姆與多名女子都有過親密關係，幾名情婦曾擔任他的裸體模特兒。不過，直到因病去世，他一生都沒有娶。

142

④ 女子的原型

本作的模特兒據說是克林姆一生摯愛的艾蜜莉亞·弗列格。她是克林姆弟弟艾倫斯特的妻妹，經營服裝店，是當時極為罕見的獨立營生的女性。她縮起肩膀倚在男子身上的表情帶著性感，也是克林姆多次作為題材的「致命魔女」。

⑤ 兩人脖子的角度

吻住女子的男人頭頂朝向畫面前方，看不見他的表情，而露出沉醉神情的女子④也歪著頸項。兩人的脖子都朝向現實中不可能出現的角度。兩人的構圖，是從女性表情優美的角度描繪，這部分也適用於抽象畫。

⑥ 金箔的背景

本作的畫布是正方形，長180×寬180公分。畫面中央安排直立的男女兩人，所以背景部分必然會變多。背景大量散置著金箔，豪華絢爛的氣氛，果然成為「黃金時代」風格的作品。

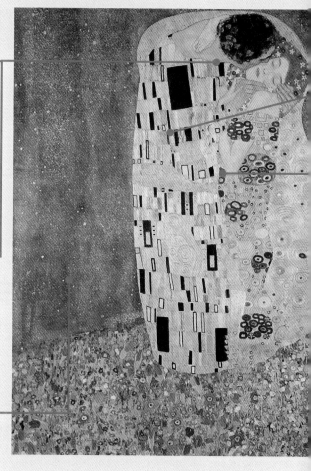

更進一步認識 另一幅畫！

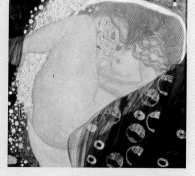

這幅畫的創作與《吻》同一時期，題材選自希臘神話中阿克里西俄斯王的女兒達那厄。達那厄被父親關在青銅塔中，但宙斯變身為金雨闖進高塔與她交配，並生下珀耳修斯。達那厄的原型也和《吻》一樣是艾蜜莉亞。她的兩腿之間流著黃金雨（宙斯），兩股間的位置只畫了一個四角形的圖案（男性的象徵）。

《達那厄》

1907-1908年，油彩、畫布，77×83公分，個人收藏

表現畫家內心世界的顏色與幾何圖形

構成第八號

康丁斯基

1923年，油彩、畫布，140×201公分，紐約古根漢美術館

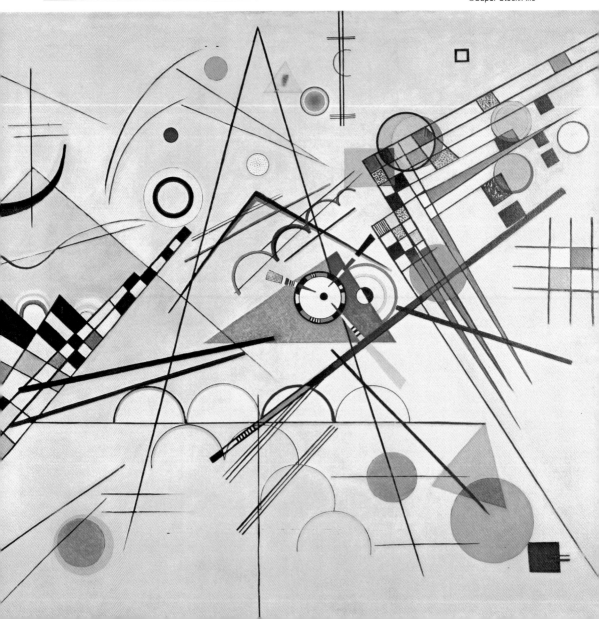

反映內心
沒有具象物體的
抽象畫

　　抽象繪畫之父康丁斯基於一八六六年，在帝政時期的俄國莫斯科出生。進入名校莫斯科大學後，學習法律、政治經濟，最高升至法學系的助教。就在這時，他在法國繪畫展上受到莫內《乾草堆》畫作所感動，決定成為畫家。他前往德國慕尼黑開始學習作畫時，已經三十歲了。

　　進入慕尼黑學院後，他成為象徵主義大師弗朗茨·馮斯圖克的學生（與保羅·克利同門）。一九一一年，與法蘭茲·馬克等人共同成立表現主義的團體「藍騎士派」。從這時起，他開始著手繪製抽象畫。最初他畫的是將自己的心情投影在實際物體上，繪畫半寫實的作品，但漸漸的，色彩與形狀都脫離了現實。

　　這幅旅居德國期間開始製作的《構成》系列，是康丁斯基自己最重視的系列作品。他回到革命後的祖國俄羅斯之後，接觸到俄羅斯的前衛藝術，一九二二年他獲聘為包浩斯設計學院教授，再次踏上德國的土地。康丁斯基次年繪製了本作《構成第八號》，是他從抒情抽象轉變為幾何抽象時代的作品。

　　康丁斯基在本作中，想表現統合靜與動、收縮和擴散等對立的圓、圓無限變化的特性，以及具有色彩的音樂力。點、線、面與幾何圖形，與色彩和韻律組合在一起，構成了獨特的畫面。

塞尼西奧

花朵中畫出人類表情的抽象繪畫

保羅・克利 Paul Klee

1922年，油彩、畫布，41×38公分，瑞士巴塞爾藝術博物館

突尼西亞之旅
開啟用色鮮豔的契機

塞尼西奧是拉丁語，意指菊科瓜葉菊屬的植物，特徵是花的中心呈圓筒狀，放射狀伸出長長的花瓣。克利的《塞尼西奧》則是在花裡畫出人臉表情的作品。臉的輪廓是圓筒花，眼睛變成花瓣的形狀，整體以幾何圖形構成。此外，整個畫面沒有景深，只有平面，的確是

抽象繪畫的作品。

這也是理所當然。克利與「抽象繪畫之父」康丁斯基交情深厚，有段時間甚至共用一間畫室。克利的父親是德國籍的音樂教師，母親是瑞士籍聲樂家，一八七九年他在這個音樂家庭中誕生，十九歲前往慕尼黑進入美術學校，向弗朗茨・馮斯圖克學畫，後與康丁斯基一同組成「藍騎士」。

一九一四年的突尼西亞之旅，

是他人生中的一大轉戾點。在那裡，克利領悟到鮮豔的色彩，從此陸續發表色彩豐富的抽象畫。一九二一年他成為包浩斯設計學校的教授，本作便是翌年的作品。

克利援用為主題的這種塞尼西奧開著橘色花朵，但時間一久會轉為紅色。於是克利先在底部塗上紅色，再用橘色覆蓋上去，讓背景四處都看得到紅色。他把畫布的質感甚至筆觸的斑痕都有效利用在作品中，可以說是一幅在多種技巧和計算支援下完成的畫作。

沒有焦點的視線，像個純真的小孩子，也像個達觀的老人。藉由眼睛上方的圖形（眼瞼），自然能領略到他的表情。克利說過，「藝術的工作就是賦予無形物體以有形」。他在塞尼西奧花上想畫出什麼，觀者在欣賞時，不妨動動腦筋想想看。

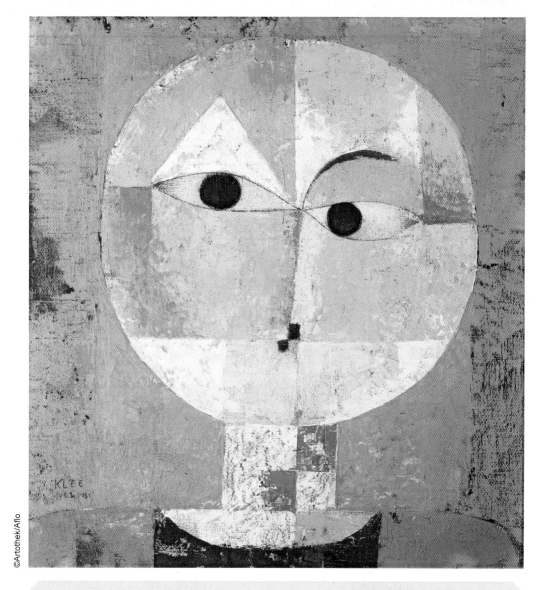

更進一步認識 另一幅畫！

帕那索斯山在希臘神話中，是多才多藝的阿波羅與藝術女神繆思的家鄉。克利在包浩斯時代後，赴杜塞道夫藝術學院任教，著手嘗試點描畫法。這種技巧再加上幾何學圖形的運用，完美表現出神祕的氛圍。一向繪製小作品的他，本作長寬皆超過一公尺，是件名副其實的大作。

《帕那索斯山》

1932年，油彩、畫布，100×126公分，
德國柏林美術館

穿黃毛衣的珍妮・海布特

亞美迪歐・莫迪里安尼 Amedeo Modigliani

1918年，油彩、畫布，100×65公分，紐約古根漢美術館

沒有眼珠的眼睛　營造出神祕感

巴黎畫派（Ecole de Paris）泛指廿世紀初期聚集巴黎的畫家。巴黎畫派相當國際化，畫家群來自許多國家，像是日本的藤田嗣治、俄羅斯的夏卡爾等，畫風也各有特色，其中，又以莫迪里安尼最能展現巴黎畫派本色。

一九○六年，莫迪里安尼從義大利來到巴黎，在廉價旅舍「洗濯船」建立自己的畫室，與畢卡索、阿波利奈爾等畫家經常交流。最初他全心投入雕刻，一九一五年前後，開始認真畫畫。代表作就是

《穿黃毛衣的珍妮・海布特》，題材是小他十四歲的女友珍妮。真實的珍妮有著圓圓的臉蛋，但莫迪里安尼畫的珍妮肖像畫特徵都是臉長脖子長。本作中也看得到這種特色。此外，眼中無瞳也是他作品的特點。

據說是因為他在立志走向雕刻之路時，非洲、亞洲傳統民族美術給了他很大的影響。他勇於運用這種畫法，讓人感受到某種神祕性。

本作發表的第二年，莫迪里安尼便因為結核病惡化而去世，年僅三十五歲。二天後，珍妮也追隨他的腳步自殺身亡。莫迪里安尼的作品在他生前無人聞問，只開了一次個展，卻因為裸女畫出了麻煩，被撤下所有作品，但他死後卻因舉辦回顧展或找到未發現畫作，評價日漸高漲，最終獲得今日的名聲。

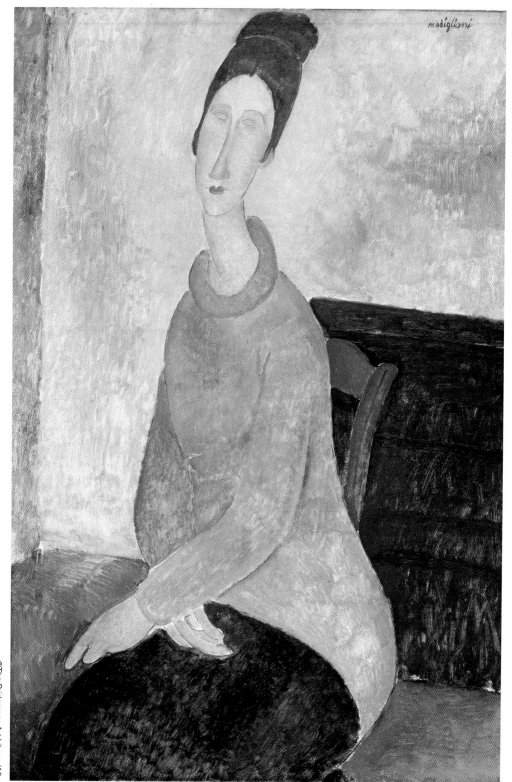

對照世界史的 西洋繪畫史年表

羅馬風格、歌德風格

在西歐，承接上一時代，基督教藝術成為主流。10～12世紀，受到古羅馬藝術的強烈影響，簡單、少裝飾的羅馬風格大行其道。但12世紀後半～14世紀，裝飾繁複的歌德風格開始發展。

喬托
《史格羅維尼禮拜堂壁畫》

▼見第12頁

文藝復興

15世紀初從義大利推廣開來，希望重現、復興古代優良的學問、藝術的藝術運動。造就了達文西、米開朗基羅、拉斐爾等巨匠。在他們的琢磨下，人體的掌握與感情表現特別著重，透視法也出現了。

代表畫家——
弗拉·安傑利科、馬薩喬、達文西、波提切利、拉斐爾、米開朗基羅

達文西
《最後的晚餐》

▶見第33頁

古希臘·羅馬

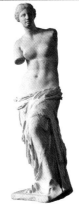

西元前3000年開始發展青銅器文明，並將埃及古王國文明納入。到了西元前700年左右，希臘美術迎來了顛峰。追求自然人體表現是最大的特徵，並成為後來西洋美術的雛型。

《米羅的維納斯》

西元前2世紀末，
巴黎羅浮宮
▶見第10頁

基督教初期、拜占庭

基督教被推廣開來，西歐在此時轉變為基督教文化。尤其是繪畫將聖經故事視覺化，用心讓識字率低迷的社會依然能理解聖經。5～15世紀，東羅馬帝國盛行繪製聖像畫（在木板上繪畫平面的聖畫）或鑲嵌畫。

時期	年	世界史上的事件
（羅馬風格、歌德／❸）	1291	十字軍東征結束
	1261	東羅馬帝國復國
	1096	第一次十字軍東征
	1054	羅馬教皇與君士坦丁堡總主教對立，分裂為天主教與東正教
1-10世紀（基督教初期、拜占庭／❷）	962	神聖羅馬帝國建國
	481	法蘭克王國成立
	476	日耳曼民族入侵，西羅馬帝國滅亡
	395	狄奧多西一世死亡，羅馬帝國分裂成東、西兩國
	79	義大利維蘇威火山爆發，古代城市龐貝埋入地底
	64	羅馬皇帝尼祿開始迫害基督教徒
	30左右	耶穌被處死
西元前（古希臘·羅馬／❶）	4左右	耶穌·基督誕生
	27	改行帝政體制，建立羅馬帝國
	503	王政體制被推翻，開啟共和體制
	753	羅馬建國，採行王政體制
	900左右	都市國家的形成
	3500左右	青銅的使用
	4500	農耕傳到歐洲

矯飾主義

進一步解釋米開朗基羅人體表現等文藝復興手法的藝術文化。語源來自maniera，意謂手法或風格。特色是超越正確的人體掌握和合理的空間表現，更為精練的畫風。

代表畫家——
布隆齊諾、弗蘭西斯科·帕爾米賈尼諾

帕爾米賈尼諾《長頸聖母》

▶見第15頁

北方文藝復興

在義大利文藝復興最全盛時期時，以尼德蘭（現在的荷蘭、比利時）為中心興起的文化。發明寫實表現與細密油彩技巧的法蘭德斯派范艾克兄弟最具代表性。此外，在德國，也出現了被譽為「德國美術史上最偉大畫家」的杜勒等人。

代表畫家——
范艾克、阿布雷希特·杜勒

▼見第42頁

楊·范艾克《阿爾諾非尼夫婦的婚禮》

卡拉瓦喬《聖馬太蒙召喚》

▶見第54頁

巴洛克

強烈的明暗對比、躍動感、戲劇化描寫等特色，相對於均勻平衡的文藝復興繪畫。在對抗宗教改革中，天主教文化圈想把藝術當作宣傳媒體做更有效的運用，而產生了巴洛克繪畫。

代表畫家——
卡拉瓦喬、林布蘭、魯本斯

威尼斯派

文藝復興全盛的15世紀後期到16世紀，從威尼斯發展起來的畫派。與佛羅倫斯的文藝復興重視寫實功力相比，威尼斯派追求鮮明的色彩和情感豐富的人物表現。

代表畫家——
貝利尼、丁托列托、提香

洛可可

在中央集權更趨嚴重的絕對王權下，席捲法國及歐洲各地的優美裝飾風格。語源來自名為rocaille的貝殼裝飾品。特色是清楚輕快的色彩、優雅且甜美的表現。但洛可可藝術完全是迎合貴族的需求而產生的。

代表畫家——
華鐸、法蘭索瓦·布雪、讓·奧諾雷·弗拉戈納爾

安東尼·華鐸《發舟塞瑟島》
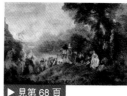
▶見第68頁

▶見第14頁

丁托列托《蘇珊娜與老人》

世紀	年份	事件
16世紀（威尼斯派～矯飾主義／⑥⑦）	1588	西班牙無敵艦隊被英國擊敗
	1568	荷蘭獨立戰爭（～1603）
	1558	英國伊麗莎白一世登基
	1545	進行特倫多大公會議（～63）
	1543	哥白尼發行《天體運行論》
	1534	英國國王亨利八世脫離天主教，成立英國國教
	1524	德國農民戰爭（～25）
	1519	麥哲倫艦隊進行世界一周的旅行（～22）／李奧納多·達文西過世
	1517	馬丁·路德發起宗教改革
15世紀（文藝復興、北方文藝復興／④⑤）	1498	瓦斯科·達伽馬開拓印度航道
	1493	哥倫布發現美洲大陸（～95）
	1469	西班牙建國
	1453	鄂圖曼帝國入侵，東羅馬帝國滅亡，君士坦丁堡失陷
	左右1440	古騰堡發明活字印刷術
11-14世紀	1347	歐洲爆發黑死病
	1337	英法百年戰爭（～1453）
	1309	法國籍教皇克雷芒五世成為亞維儂之囚（～77）
	1299	鄂圖曼帝國成立

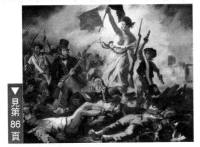

德拉克洛瓦
《自由領導人民》

▼見第86頁

新古典主義、浪漫派

1748年開始挖掘古羅馬城市龐貝，帶動了民眾對古文明的關心，誕生以古希臘、羅馬為規範的新古典主義。浪漫主義則是反抗新古典主義而興起的畫派，他們將重心放在感受和主觀上。

19

代表畫家——

〈新古典主義〉傑克·路易·大衛、安格爾、安托萬-讓·格羅
〈浪漫派〉德拉克洛瓦、西奧多·傑利柯

寫實主義

以現實發生的事件為主題，不作美化，如實繪製的風格。被稱之為新聞學的先驅。多將工人、農民當作畫作主角，努力讓人們關注社會的現實。

11

代表畫家——

古斯塔夫·庫爾貝、奧諾雷·杜米埃

印象派

19世紀後期，沒有贊助者的畫家們，反抗由來已久的學院所興起的藝術運動。在畫中排除自然界不存在的「黑」，避免混色，捕捉眼中剎那的印象。走出戶外，不在畫室裡作畫是他們的特徵。此外，他們也以周遭的風景或人物，像是快速進步的都市等，作為繪畫的主題。

13

代表畫家——

莫內、雷諾瓦、馬奈

馬奈
《草地上的午餐》

▶見第106頁

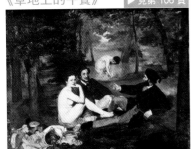

米勒
《拾穗》

12

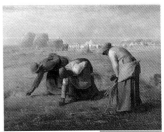

▶見第94頁

巴比松派

19世紀中期，在法國郊外巴比松村四周小住、長居的畫家，繪出周遭的風景和世居此地的農民。也被稱為「一八三〇年代派」。據說這些畫家對大自然的感情近乎崇拜。

代表畫家——

米勒、盧梭、卡米耶·柯洛

18世紀（新古典主義、浪漫派～寫實主義／⑩⑪）										17世紀（巴洛克～洛可可／⑧⑨）									
1796	1789	1788	1783	1776	1775	1773	1765	1763	1762	1756	1748	1640	1633	1618	1600	年			
十八世紀後半，英國發生工業革命	拿破侖戰爭（～1815）	法國人權宣言	法國大革命（～99）	美利堅合眾國憲法生效	英國承認美利堅合眾國獨立	美國獨立宣言	美國獨立戰爭（～83）	羅馬教皇耶穌會解散	英國的瓦特改良蒸氣機	巴黎和約	法國的盧梭發行《民約論》	歐洲發生七年戰爭（～63）	挖掘龐貝遺跡	英國發起清教徒革命（～60）	十七世紀前半，英國的工廠手工業發達	伽利略因提倡「日心說」而遭到異端審問	歐洲爆發卅年戰爭（～48）	英國設立東印度公司	世界史上的事件

152

那比派

那比在希伯來語中是「先知」的意思，此畫派的畫家受到高更強烈的影響，象徵性且裝飾性的畫風成為他們的特徵。由莫里斯‧德尼、保羅‧賽魯西葉等在朱利安藝術學校學習的同窗好友組成。

代表畫家————
莫里斯‧德尼、保羅‧賽魯西葉

新藝術風格

1867年巴黎舉辦了萬國博覽會，因受到其中展示的多件日本美術品的感動，因而將中世紀的植物圖案、昆蟲等有機素材，用於裝飾性圖像的國際性美術風格。此外，也加入美術工藝運動，作品類型繁多，如工藝品、美術設計等。

代表畫家————
克林姆、朱爾‧榭雷

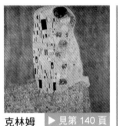

克林姆
《吻》
▶ 見第 140 頁

象徵主義

19世紀末，與印象派同時興起，反抗學院的勢力。嘗試將人內心的感覺、神祕的觀念、夢的世界等視覺化。與印象派描繪「眼見的現實」相較，象徵主義想表現的是「心靈所見的現實」。

代表畫家————
莫羅、奧迪隆‧魯東

莫羅
《顯靈》
▶ 見第 98 頁

米萊
《奧菲莉亞》
▶ 見第 102 頁

拉斐爾前派

1848年由英國的羅賽提、米萊等人組成。目標是回歸拉斐爾之前的義大利藝術，有組織的對抗皇家學院。作品多以神話或文學為主題

代表畫家————
米萊、但丁‧蓋伯利亞‧羅賽提

秀拉
《馬戲團》
▶ 見第 123 頁

後印象派

1880年代到90年代，汲取印象派畫家的成果，進而另行獨自發展的畫家總稱，如繼承印象派技巧，加入自我詮釋的高更、梵谷，還有秀拉、席涅克等運用點描技巧表現色彩的畫家。

代表畫家————
塞尚、梵谷、秀拉、高更

19世紀（巴比松學派～象徵主義／⑫～⑱）																		
1871	1870	1868	1867	1864	1861	1859	1853	1852	1851	1848	1840	1837	1830	1812	1811	1808	1806	1804
德意志帝國成立	普法戰爭（～71）	日本明治維新	巴黎萬國博覽會日本首次參展	第一國際（國際勞工協會）成立	美國發生南北戰爭（～65）	達爾文發行《物種源始》	里米亞戰爭（～56）／培里航至日本，「黑船事件」	法國第二帝政	倫敦舉辦第一屆萬國博覽會	馬克思與恩格斯發表「共產黨宣言」／法國發生二月革命，德國三月革命	鴉片戰爭（～42）	英國維多利亞女王即位	法國發生七月革命	美國對英戰爭（～14）	英國發起盧德運動	西班牙獨立戰爭（～14）	神聖羅馬帝國滅亡	拿破崙稱帝

抽象主義

20世紀初期，來自俄羅斯的康丁斯基主導、緩慢組成的團體。不描繪具體形象，純粹靠色彩和形狀構成畫面是他們的特徵。從莫羅開始嘗試抽象表現，到康丁斯基和克利時走向顛峰。

代表畫家———
康丁斯基、保羅·克利

康丁斯基
《構成第八號》 ▶ 見第 144 頁

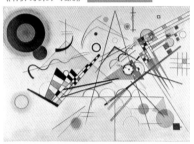

超現實主義

20世紀的前衛藝術運動中，最具有國際空間的「Surrealism」，意思是「超現實主藝」。他們受佛洛伊德的精神分析思考很大的影響，揚棄現實或理性形成的秩序，重視在作品上表現出「無意識」。

代表畫家———
達利、雷內·馬格利特、馬克斯·恩斯特、喬治·德基里訶

巴黎畫派

指住在巴黎市內蒙帕納斯周邊的外國畫家，即所謂的「巴黎畫派」。畫家之間雖然交流，但並沒有統一的流派，畫家們受到四周興起的藝術運動影響，各自建立起個人特色的畫風。

代表畫家———
莫迪里安尼、夏卡爾、藤田嗣治

莫迪里安尼
《穿黃毛衣的珍妮·海布特》

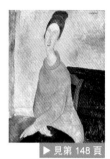

▶ 見第 148 頁

德國表現主義

1905年到1925年之間，在德國德勒斯登、慕尼黑、柏林等地興起的藝術運動。以生活的矛盾、革命、戰爭、社會矛盾等為題材，運用強烈的筆觸與色彩，將個人情感反映在作品中。這樣的表現被視為受到孟克的影響。

代表畫家———
恩斯特·路德維希·克爾希納、孟克

孟克
《吶喊》 ▶ 見第 130 頁

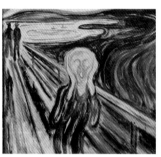

野獸派、立體派

1905年，巴黎出現了一批使用強烈原色色彩和變形形態的畫家，人稱野獸派（Les Fauves），野獸派就此誕生。這個運動受梵谷、高更等後印象派的影響極大。幾年後，畢卡索等畫家興起了立體派，揚棄文藝復興以來的透視法和空間存在的常識。

代表畫家———
〈野獸主義〉馬蒂斯、安德烈·德朗
〈立體主義〉畢卡索、喬治·布拉克、費爾南·雷捷

20世紀以後～（巴黎畫派～超現實主義／⑲～㉔）										19世紀										
1939	1933	1929	1925	1922	1920	1919	1917	1914	1911	1908	1905	1900	1896	1889	1885	1877	1876	年		
第二次世界大戰（～45）	阿道夫·希特勒成為德國首相，掌握政權	經濟大恐慌	義大利法西斯獨裁體制成立	蘇維埃社會主義共和國聯邦成立	國際聯盟起步	凡爾賽條約簽定	第二次俄國革命	第一次世界大戰（～18）	第一次俄國革命	中國辛亥革命	美國發明新型汽車「福特T型」	第二次俄國革命	日俄戰爭	佛洛伊德著《夢的解析》	雅典舉行第一屆國際奧林匹克運動會	第二國際成立	賓士發明汽車	愛迪生發明留聲機	美國貝爾發明電話	世界史上的事件

主要參考文獻

西岡文彦編『図解:名画の見方』(宝島社、1994年)

諸川春樹監修『西洋絵画史 WHO'S WHO』(美術出版社、1996年)

高階秀爾・三浦篤編『西洋美術史ハンドブック』(新書館、1997年)

青木昭『図説ミケランジェロ』(河出書房新社、1997年)

大塚国際美術館ほか編『西洋絵画300選』(有光出版、1998年)

諸川春樹『西洋絵画史入門』(美術出版社、1998年)

千足伸行監修『新西洋美術史』(西村書店、1999年)

ハーヨ・デュヒティング『ジョルジュ・スーラ』(タッシェン・ジャパン、2000年)

ピーター・H・フェイスト『ピエール・オーギュスト・ルノワール』(タッシェン・ジャパン、2000年)

岡部昌幸『すぐわかる 画家別西洋絵画の見かた』(東京美術、2002年)

益田朋幸・喜多崎親編著『岩波 西洋美術用語辞典』(岩波書店、2005年)

宮下規久朗『西洋絵画の巨匠 カラヴァッジョ』(小学館、2006年)

尾崎彰宏『西洋絵画の巨匠 フェルメール』(小学館、2006年)

NHK「迷宮美術館」制作チーム『迷宮美術館』(河出書房新社、2006年)

北澤洋子監修『西洋美術史』(武蔵野美術大学出版局、2006年)

池上英洋編著『レオナルド・ダ・ヴィンチの世界』(東京堂出版、2007年)

木村泰司『名画の言い分』(集英社、2007年)

雪山行二監修『西洋絵画の楽しみ方完全ガイド』(池田書店、2007年)

圀府寺司『もっと知りたいゴッホ 生涯と作品」(東京美術、2007年)

井出洋一郎監修『巨匠の代表作でわかる 絵画の見方・楽しみ方』(日本文芸社、2008年)

山田五郎『知識ゼロからの西洋絵画入門』(幻冬舎、2008年)

神林恒道・新関伸也『西洋美術101鑑賞ガイドブック』(三元社、2008年)

池上英洋『もっと知りたいラファエッロ 生涯と作品』(東京美術、2009年)

六人部昭典『もっと知りたいゴーギャン 生涯と作品』(東京美術、2009年)

宮下規久朗編著『不朽の名画を読み解く』(ナツメ社、2010年)

高階秀爾『誰も知らない「名画の見方」』(小学館、2010年)

高橋明也『もっと知りたいマネ 生涯と作品』(東京美術、2010年)

森実与子『モネとセザンヌ』(新人物往来社、2012年)

永井隆則『もっと知りたいセザンヌ 生涯と作品』(東京美術、2012年)

池上英洋編著『レオナルド・ダ・ヴィンチ』(新人物往来社、2012年)

美術手帖 2013年11月号増刊『特集 J.M.W. ターナー』(美術出版社、2013年)

木村泰司『木村泰司の西洋美術史』(学研パブリッシング、2013年)

田中久美子監修『モネと印象派』(洋泉社、2013年)

田中久美子監修『入門 ルネサンス』(洋泉社、2013年)

池上英洋監修『禁断の西洋官能美術史』(宝島社、2013年)

池上英洋編著『西洋美術入門 絵画の見かた』(新星出版社、2013年)

カレン・ホサック・ジャネス、イアン・シルヴァーズ、イアン・ザクチェフ
『世界で一番美しい名画の解剖図鑑』(エクスナレッジ、2013年)

美術手帖 2014年3月号増刊『特集 ラファエル前派』(美術出版社、2014年)

長田年弘監修『ギリシア・ローマ神話の世界』(洋泉社、2014年)

圖片提供

Aflo／国立国会図書館

畫家名	作　品　名	收　藏　地	頁碼
阿格山德羅斯	拉奧孔	羅馬／梵蒂岡美術館	59
丁托列托	蘇珊娜與老人	維也納／奧地利藝術史博物館	14
大衛	蘇格拉底之死	紐約／大都會美術館	78
	馬拉之死	布魯塞爾／比利時皇家美術館	81
比亞茲萊	孔雀裙	奧斯卡·王爾德《莎樂美》歌劇插圖	101
卡拉瓦喬	聖馬太蒙召喚	羅馬／聖路易吉教堂	54
	友弟德斬殺敵將	羅馬／國立美術館	57
布雪	休憩女孩	慕尼黑／老繪畫陳列館	71
布隆齊諾	維納斯和丘比特的寓言	倫敦／國家美術館	51
布魯內萊斯基	以撒的犧牲	佛羅倫斯／巴傑羅美術館	14
吉貝爾蒂	以撒的犧牲	佛羅倫斯／巴傑羅美術館	14
安格爾	保羅與法蘭西斯卡	法國昂杰／昂杰美術館	83
	土耳其浴室	巴黎／羅浮宮美術館	85
安東尼·華鐸	發舟塞瑟島	巴黎／羅浮宮美術館	68
米勒	拾穗	巴黎／奧賽美術館	94
	晚禱	巴黎／奧賽美術館	97
米萊	奧菲莉亞	倫敦／泰特美術館	102
米開朗基羅	最後的審判	梵蒂岡／西斯汀禮拜堂	34
	創造亞當（取自「西斯汀禮拜堂天頂畫」）	梵蒂岡／西斯汀禮拜堂	37
克利	塞尼西奧	瑞士巴塞爾／巴塞爾藝術博物館	147
	帕那索斯山	柏林／柏林美術館	147
克林姆	吻	維也納／奧地利藝術史博物館	140
	達那厄	個人收藏	143
杜勒	一五〇〇年的自畫像	慕尼黑／老繪畫陳列館	47
秀拉	傑特島的星期天下午	芝加哥／芝加哥藝術博物館	120
	馬戲團	巴黎／奧賽美術館	123
孟克	吶喊	奧斯陸／奧斯陸國家美術館	131
帕爾米賈尼諾	長頸聖母	佛羅倫斯／烏菲茲美術館	15

畫家名	作 品 名	收 藏 地	頁碼
拉斐爾	雅典學院	梵蒂岡／梵蒂岡宮「簽字廳」	38
	美麗的女園丁	巴黎／羅浮宮美術館	41
林布蘭	沐浴的拔示巴	巴黎／羅浮宮美術館	61
	刺瞎參孫	法蘭克福／史達德爾藝術中心	63
波提切利	維納斯的誕生	佛羅倫斯／烏菲茲美術館	26
	春	佛羅倫斯／烏菲茲美術館	29
范艾克	阿爾諾非尼夫婦的婚禮	倫敦／國家美術館	43
	根特的祭壇畫	根特／聖巴蒙教堂	45
哥雅	裸體瑪哈	馬德里／普拉多美術館	72
	著衣的瑪哈	馬德里／普拉多美術館	74
席涅克	紅色浮標	巴黎／奧賽美術館	127
馬奈	草地上的午餐	巴黎／奧賽美術館	106
	奧林匹亞	巴黎／奧賽美術館	109
馬薩喬	聖三位一體	佛羅倫斯／福音聖母教堂	13
	失樂園	佛羅倫斯／卡爾米內聖母大殿布蘭卡奇禮拜堂	137
高更	我們從何處來？我們是什麼？我們往何處去？	波士頓／波士頓美術館	124
康丁斯基	構成第八號	紐約／古根漢美術館	144
梵谷	星夜	紐約／紐約現代美術館	18
	向日葵（15枝）	倫敦／國家美術館	119
莫內	印象‧日出	巴黎／瑪摩丹美術館	17
	睡蓮‧綠色和諧	巴黎／奧賽美術館	115
	散步、撐傘的女人	華盛頓／國家藝廊	117
	睡蓮	夏威夷／檀香山藝術博物館	117
莫迪里安尼	穿黃毛衣的珍妮‧海布特	紐約／古根漢美術館	149
莫羅	顯靈	巴黎／羅浮宮美術館	99
	宙斯與塞墨勒	巴黎／庫斯塔夫‧莫羅美術館	101

畫家名	作　品　名	收　藏　地	頁碼
透納	雨、蒸氣、速度	倫敦／國家美術館	90
	安息－海葬	倫敦／國家美術館	93
傑洛姆	皮格馬利翁與伽拉忒亞	紐約／大都會美術館	133
	皮格馬利翁Ⅱ	紐約／達西斯藝術博物館	135
喬久內	入睡的維納斯	德勒斯登／歷代大師畫廊	138
喬托	史格羅維尼禮拜堂的壁畫	義大利帕多瓦／史格羅維尼禮拜堂	12
	哀悼基督	義大利帕多瓦／史格羅維尼禮拜堂	25
提香	聖母升天	威尼斯／聖方濟會榮耀聖母聖殿	49
	田園合奏（詩意的世界）	巴黎／羅浮宮美術館	108
	烏爾比諾的維納斯	佛羅倫斯／烏菲茲美術館	138
萊蒙特	帕里斯的判決	收藏處不明	108
塞尚	有大松樹的聖維克多山	倫敦／科陶德藝術學院	128
達文西	蒙娜麗莎	巴黎／羅浮宮美術館	31
	最後的晚餐	米蘭／聖母恩寵修道院	33
雷諾瓦	陽光中的裸婦	巴黎／奧賽美術館	17
	船上的午宴	華盛頓／菲利浦個人收藏	110
	芭蕾舞者	華盛頓／國家藝廊	113
歌川廣重	名所江戶百景大橋驟雨	東京／國立國會圖書館	92
維梅爾	倒牛奶的女人	阿姆斯特丹／阿姆斯特丹國立美術館	65
	戴珍珠耳環的少女（藍色頭巾的少女）	柏林／柏林國立美術館	67
德拉克洛瓦	自由領導人民	巴黎／羅浮宮美術館	86
	薩達那帕拉之死	巴黎／羅浮宮美術館	89
蓬托莫	基督下十字架	佛羅倫斯／聖費利奇塔教堂	53
魯本斯	基督上十字架	比利時安特衛普／安特衛普大教堂	58
羅賽提	普洛塞庇娜	倫敦／泰德美術館	105
佚名	米羅的維納斯	巴黎／羅浮宮美術館	10、152

畫家名	作 品 名	收 藏 地	頁碼
佚名	克尼度斯城的阿芙柔黛蒂	梵蒂岡／梵蒂岡美術館	28、136
佚名	梅迪奇的維納斯	佛羅倫斯／烏菲茲美術館	137
佚名	創世紀的圓天頂	威尼斯／聖馬可教堂	11
佚名	綁架歐羅巴	拿坡里／國立考古博物館	11

國家圖書館出版品預行編目（CIP）資料

一次讀懂西洋繪畫史：解密85幅名畫,剖析37位巨匠,全方位了解西洋繪畫的歷史 / 田中久美子監修；陳嫻若譯. -- 初版. -- 臺北市：積木文化出版：家庭傳媒城邦分公司發行,民105.11
面；　公分
譯自：ゼロから始める西洋絵画入門
ISBN 978-986-459-065-0(平裝)

1.繪畫史　2.西洋史

947.09　　　　　　　　　　　　　　105019806

一次讀懂西洋繪畫史（暢銷紀念版）

解密 85 幅名畫，剖析 37 位巨匠，全方位了解西洋繪畫的歷史

原　書　名　ゼロから始める西洋絵画入門
作　　　者　田中久美子（Kumiko TANAKA）
譯　　　者　陳嫻若

特 約 編 輯　劉綺文
特 約 審 校　韓書妍

總　編　輯　王秀婷
責 任 編 輯　向艷宇

發　行　人　涂玉雲

出　　　版　積木文化
　　　　　　104 台北市民生東路二段 141 號 5 樓
　　　　　　官網：www.cubepress.com.tw
　　　　　　電話：(02)2500-7696　傳真：(02)2500-1953
　　　　　　讀者服務信箱：service_cube@hmg.com.tw
發　　　行　英屬蓋曼群島商家庭傳媒股份有限公司城邦分公司
　　　　　　台北市民生東路二段 141 號 2 樓
　　　　　　讀者服務專線：(02)25007718~9
　　　　　　廿四小時傳真專線：(02)25001990~1
　　　　　　服務時間：週一至週五 09:30-12:00、13:30-17:00
　　　　　　郵撥：19863813；戶名：書虫股份有限公司
　　　　　　網站：城邦讀書花園 www.cite.com.tw
香港發行所　城邦（香港）出版集團有限公司
　　　　　　香港九龍九龍城土瓜灣道86號順聯工業大廈6樓A室
　　　　　　電話：852-2508 6231　傳真：852-2578 9337 E-mail:
　　　　　　hkcite@biznetvigator.com
馬新發行所　城邦（馬新）出版集團 Cite (M) Sdn Bhd
　　　　　　41, Jalan Radin Anum, Bandar Baru Sri Petaling,
　　　　　　57000 Kuala Lumpur, Malaysia.
　　　　　　電話：603-90563833　傳真：603-90566622
　　　　　　E-mail: services@cite.my

封 面 設 計　葉若蒂
印　　　刷　凱林彩印股份有限公司

城邦讀書花園
www.cite.com.tw

2016 年 11 月 10 日 初版一刷
2023 年 11 月 16 日 二版二刷
ISBN：978-986-459-246-3
售價：480 元